홀치기와 형호염에 의한
천연염색 회화기법

박 정 용

(홀치기와 형호염에 의한) 천연염색 회화기법

펴 낸 날 2021년 5월 3일

지 은 이 박정용
펴 낸 이 이기성
편집팀장 이윤숙
기획편집 이지희, 윤가영, 서해주
표지디자인 이지희
책임마케팅 강보현, 김성욱
펴 낸 곳 도서출판 생각나눔
출판등록 제 2018-000288호
주 소 서울 잔다리로7안길 22, 태성빌딩 3층
전 화 02-325-5100
팩 스 02-325-5101
홈페이지 www.생각나눔.kr
이 메 일 bookmain@think-book.com

• 책값은 표지 뒷면에 표기되어 있습니다.
 ISBN 979-11-7048-226-0 (13650)

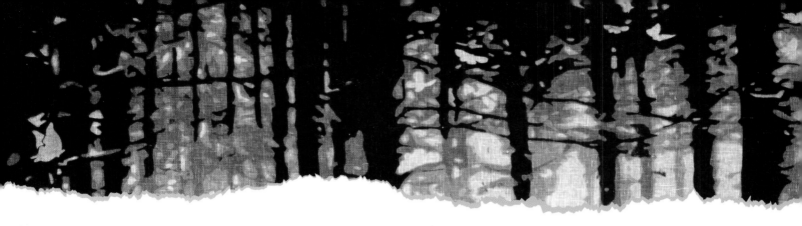

홀치기와 형호염에 의한
천연염색 회화기법

박정용 지음

알기 쉬운 제작 과정을 담은 천연염색 기술서

박정용의 『천연염색 시리즈』 그 세 번째 이야기

생각나눔

들어가며

형호염이나 홀치기는 일본에서 많이 행해지고 발전시켜온 염색 기법입니다. 이 기법을 활용하여 전통적인 디자인을 하더라도 왠지 아쉬운 느낌이 듭니다. 테이핑 기법은 그러한 한계적 느낌을 벗어나고자 했던 생각?(노력이라고 하기에는 편안함을 추구해서)에서 나온 것이었는데, 테이핑 기법 책을 내고 학업에 열심히?('열심히 살지 말자. 한심은 한심하니까 두심만 하자'는 것이 제가 지향하는바) 하느라⋯. 더구나 가만히 앉아서 여름에는 시원한 에어컨 바람, 겨울에는 따뜻한 난로나 히터 아래에서 편안히 등을 기대고 앉아 손가락만 까딱까딱하는 손바느질이 체질이라며 염색을 잠시 멀리하는 바람에(따지고 보면 지금까지 염색을 열심히 한 적이 없는 것 같음) 전시하고 책을 낸 지가 벌써 7년이 지나 버렸습니다.

우연히 삼척시 공공미술에 참여하여 장미를 염색으로 표현하고 있는데 도시재생 사업팀에서 전시를 해 달라는 요청을 받았습니다. 평소 '이걸 해봐야겠다'는 머릿속 생각만 하던 것을, 표현 방법을 조금 고민하고는 '물병장미'와 '장미X-ray'를 제작하게 되었고, '장미블록'은 공공미술 작업이었으나 두 번째는 조금 더 잘할 수 있을 것 같아 도시재생팀 전시로 돌리고 공공미술은 블록이 입체처럼 보이도록 다시 작업하였습니다.

'장미X-ray'는 투과되는 이미지를 표현하고자 잎을 하나하나 오려낸 도안을 놓고 주위에 풀을 발라 경계 부분이 진하게 염색이 되도록 하는데 (오려낸 형지가 30개가 넘어서) 꽤 시간이 걸렸습니다. 이렇게 많이 염색할 수 있으면 다단계 형염도 가능하겠다 싶어 시도한 것이 '물병장미'입니다. 물병이 더 인상적이지만 '장미X-ray'가 더 어려웠습니다. 어쨌든 결과물에 나름 만족을 하고 있는데, 나와의 관계가 부부이자 배우자 되시는 김희진 님이 더 좋아라 하면서, "기왕 하는 것 작업 더 해서 큰 장소에서 개인전 하자"고 제안하여, 한국천연염색박물관에 연락하니 김윤희 팀장님이 기획전 모집은 끝났다고 일반 전시만 가능하다고 하면서 미안해하길래 장소만 제공해주는 것만도 감사하다고 했고 그러는 와중에 도록 이야기가 나와 다시 김희진 님이 "책 내."라고 해서 여기까지 왔습니다.

책 제목은 천연염색이라고 되어있으나 쪽 하나로 명암만 달리한 것이므로 쪽에 관한 내용을 안 담을 수 없었습니다. 쪽환원 관련 사항에서 포도당을 이용한 쉬운 환원법을 소개합니다. 포도당 환원 방법이 만약 어렵고 복잡하다면 소개하지 않았을 것입니다. 그렇다고 포도당만 사용하라는 것은 아닙니다. 근래 들어 안정적인 화학적 환원제도 판매되고 있으므로 둘을 병행해서 사용하면 쪽환원에 관한 걱정은 없으리라 생각합니다. 아무리 좋은 것이라도 사용상 제약이 있거나 과정이 번거로우면 접근하기 쉽지 않습니다. 방염풀 또한 마찬가지로 찌다가 태우고, 치대다 지치고 하면 접근이 어려울 것입니다. 바로 만들어 사용할 수 있는 제작 과정을 기술했습니다. 이 풀의 장점은 생각보다 잘 붙어있고, 생각보다 잘 떨어집니다. 단점은 배고플 때 먹어도 된다는 것, 여름에 부패하기 쉽고, 겨울에는 풀이 노화되기 쉽습니다. 해서 사용할 만큼만 바로 만들어 사용하고 혹시 남으면 냉동 보관을 권장합니다.

끝으로 책을 내면서 보완할 부분을 일러주신 김왕식 한국천연염색박물관 관장님, 책을 내는 데 적극적으로 지지해주신 윤영숙 쪽염색 이수자 선생님, 게으르고 나이 많은 학생 5년간 지도하시느라 고생하신 임혜숙 강원대학교 교수님, 진짜 끝으로 기획, 컨설턴트, 자문 등 애써주신 김희진 봄볕 내리는 날 대표님께 감사드립니다.

CONTENTS

01 초간편 쪽물만들기

1. 포도당으로 5분 안에 환원쪽 모액 만들기 *10*

2. 염색물 만들기 및 관리 *13*

3. 지속 가능한 쪽환원 이론 *17*

02 형호염을 활용한 회화

1. 형호염의 재료 *22*

2. 찹쌀풀 만들기 *23*

3. 형지의 제작과 도안 *26*

4. 사과 정물 표현하기 *33*

5. 수련 표현하기 *45*

6. 역형염으로 튤립 표현하기 *50*

7. 민화 「미인도」 표현하기 *57*

03 교힐염을 이용한 회화

1. 교힐 회화란 *62*

2. 교힐의 재료 *63*

3. 연잎 표현 *64*

4. 산수화 표현 *69*

5. 장미꽃 표현 *77*

04 작품

1. 장미블럭 88

2. 장미꽃병 89

3. 투명장미 90

4. 수련2 91

5. 검은 고양이 92

6. 봄볕 내리는 날 93

7. 풍경 94

8. 나비물병 95

9. 호수 96

10. 소나무 97

11. 로프 98

12. 서리맞은 고추밭 99

13. 한계령 100

14. 파더 101

15. 샤스타데이지 102

16. 솔밭나비 103

17. 봄눈 104

18. 덕산 해수욕장 105

19. AI 106

20. 나 107

21. 아홉 단계 108

22. 캔디와 이라이자 109

23. 거품 110

24. 겨울나무 111

25. 머신 112

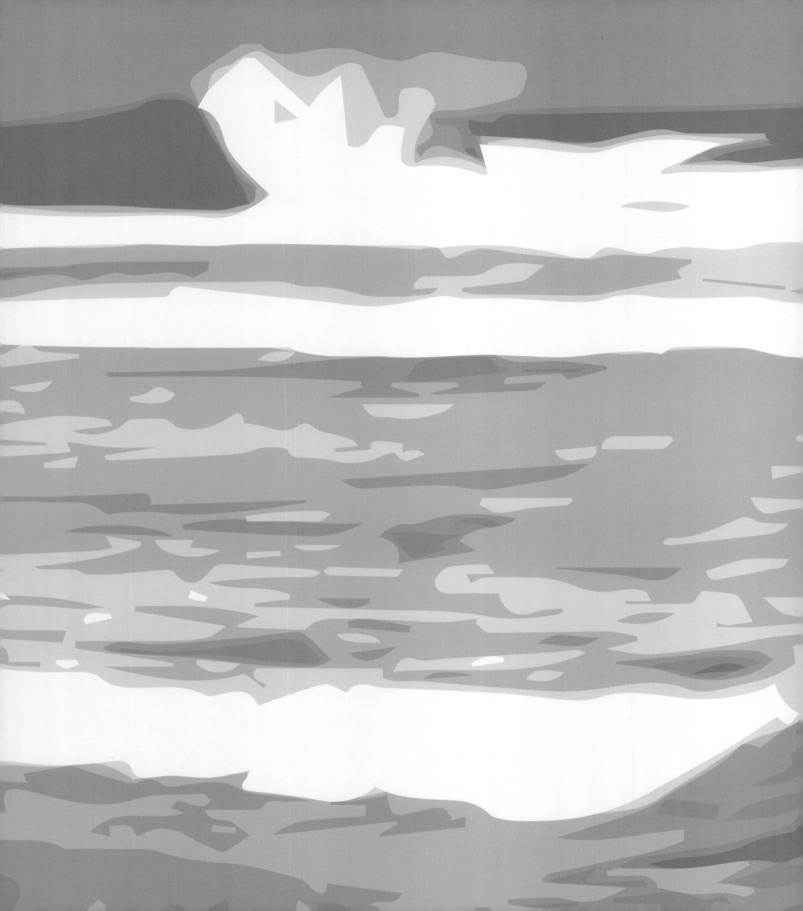

01 초간편 쪽물만들기

1. 포도당으로 5분 안에 환원쪽 모액 만들기

2. 염색물 만들기 및 관리

3. 지속 가능한 쪽환원 이론

1. 포도당으로 5분 안에 환원쪽 모액 만들기

환원쪽 모액을 만드는 이유는 첫째, 언제 어디서든 상온의 물이 있으면 염색이 가능하다. 둘째는 물에 대한 인디고의 완전한 용해를 위함이다.— 염색하는 통에 바로 쪽 분말을 녹이고 환원시키면, 분말이 완전히 용해되지 않기 때문에 염료 손실도 생기고 색도 맑게 나타나지 않는다. —셋째는 안정성이다. 불안정한 조치는 미리 해두기 때문에 간단한 조치로 안전하게 염색할 수 있다.

만드는 방법이 복잡하지 않기 때문에 쉽게 만들 수 있다.

1) 준비물

 —쪽 분말 500g

 —수산화나트륨NaOH(또는 수산화칼륨KOH) 1kg

 —물엿(또는 포도당) 1kg

 —10L 스테인리스 볼

 —50℃ 물 5리터

 —거품기

 —열에 강한 큰 뚜껑 있는 용기 (내열광구 용기)

 —앞치마, 고무장갑, 마스크

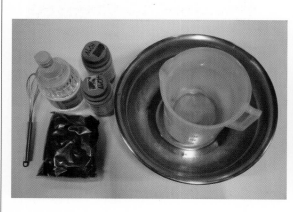
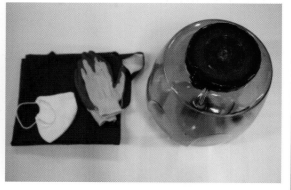

2) 과정

* 비율 (쪽 분말 : NaOH : 물엿 : 50℃ 온수 = 1 : 2 : 2 : 10)

⇒ 이 비율은 쪽 판매처에 따라 달라질 수 있음.

① 스테인리스 볼에 인디고 분말 500g과 수산화나트륨 1kg을 넣고 거품기로 섞는다.

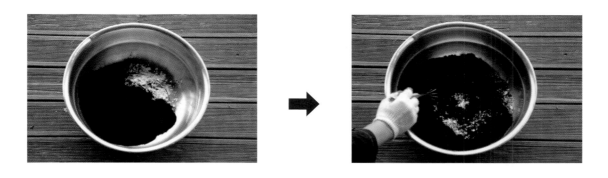

② 물엿을 넣고 거품기로 섞어준다.

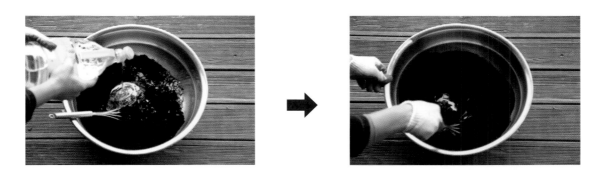

③ 온수를 먼저 2L 넣고 거품기로 저어주면 쪽 분말이 녹으면서 바로 환원이 일어난다. 뻑뻑하다 싶으면 물을 조금씩 추가하고, 거품기로 (완전히 녹아서 환원이 될 때까지) 저어준다. (※ 장갑, 앞치마, 마스크를 꼭 착용하고 야외에서 작업한다. 수산화 알칼리가 뜨거운 물과 만나면 끓으면서 튈 수 있으니 주의한다.)

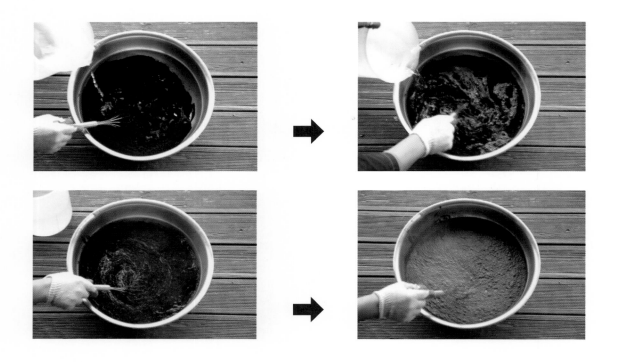

④ 물 4L 정도면 완전히 환원되어 쪽 분말은 사라지고 두꺼운 막이 생긴다. 뚜껑 있는 플라스틱 용기에 옮긴다. 아래 가라앉은 찌꺼기는 남은 물로 여러 번 헹궈 용기에 모두 옮기고 뚜껑을 닫아 보관한다.

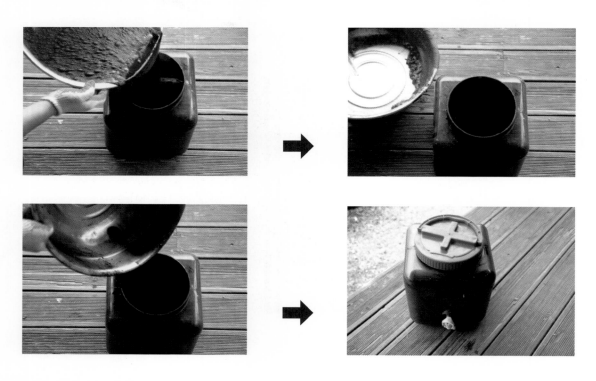

2. 염색물 만들기 및 관리

환원쪽 모액을 물과 섞으면 물에 녹아있는 산소로 인해 일부 산화가 일어나게 되는 경우 또는 염액에서 모액이 차지하는 비율이 낮을 경우, 염색이 제대로 되지 않기 때문에 화학적 환원제가 필요하다. 염색한 후 장시간 내버려 두면 자연 산화된다. 산화된 쪽물을 포도당으로 재환원시키려면 강알칼리와 열을 가해 줘야 하는데, 이러한 번거로움을 해소하기 위해서 화학적 환원제가 필요하다.

1) 준비물

- 환원 모액
- 염색 통(가열할 수 있는 스테인리스 통이 좋음)
- 25℃ 물
- 환원제: 차아황산나트륨(이하 하이드로)
 또는 티오우레아 디옥사이드(이하 티오우레아)
- 막대 또는 500cc 이상의 큰 국자
- 큰 스푼

2) 과정

① 염색 통에 물을 80~90% 채운 다음 모액을 넣고 섞는다.

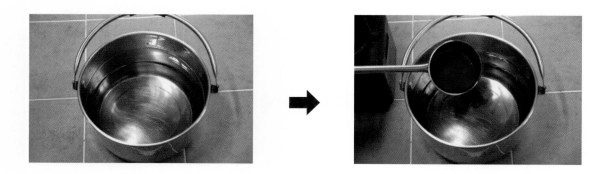

② 모액이 적으면 일부 산화되므로 1국자 기준으로 환원제 1스푼(10g 정도)을 녹이면 5분 안에 염색할 수 있는 염액이 만들어진다.

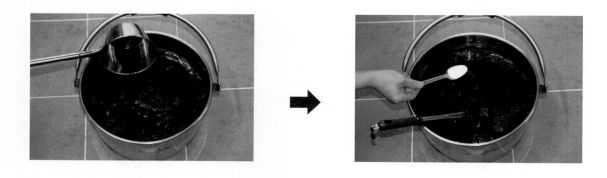

3) 쪽물 관리 및 재사용

① 환원제의 사용 방법

쪽물 속의 환원된 쪽색소를 모두 사용하는 것보다 산화되는 것이 더 빠르다. 계속 사용하는 장소라면 사용하고 난 쪽물을 버릴 필요 없이 재환원하거나 염료를 첨가하여 지속 가능한 재사용이 가능하다.

모액에 뚜껑을 닫아놓으면 1년 이상 환원 상태가 유지되지만, 염색 통 속의 쪽색소는 환원력이 없으므로 산화만 진행된다. 뚜껑을 닫으면 2~3주간 환원을 유지할 수도 있겠지만, 더 오랜 시간이 지나면 환원

시켜야 재사용할 수 있다. 모액 500cc당 환원제 10g(1스푼) 정도 넣어준다. 모액을 새로 첨가할 때에도 항상 1스푼 정도 넣고 염색한다.

정리하면:

 염액을 새로 만들 때,

 어쩌다 염색할 때,

 모액을 추가할 때

 → 환원제 1스푼을 첨가하여 용해시키고,

 → 5분 정도 기다렸다가 염색한다.

② 온도관리

염색 온도는 높을수록 염색이 빨리 되지만, 염액에서 건졌을 때 산화 온도가 높으면 얼룩이 생기고, 색도 탁해지며, 탈색도 빨리 진행된다. 그러므로 가능한 여름이나 장마철에는 쪽 염색을 피하는 것이 좋다. 실외에서 염색할 경우 실외 온도는 20℃ 이하이어야 하고, 염액의 온도는 25℃ 정도에서 염색하면 염색이 잘된다. 실내라면 실내 온도를 20℃ 이하일 때 염액의 온도는 25℃로 살짝 데워 염색한다. 겨울에는 염액을 30℃까지 올려도 된다.

③ 지속 가능한 쪽물 관리

화학적 환원과 포도당 환원의 지속력을 비교하면 포도당 환원이 더 오래 유지된다. 결과만 보면 포도당이 우수하다고 할 수 있겠으나 본질은 환원 속도의 차이에서 오는 결과이다. 화학 환원제는 환원력을 빠르게 소진하며, 이후 산화만 진행이 되는 것이고, 포도당은 환원속도가 늦기 때문에 산화가 일부 일어나더라도 환원 복원력을 가지므로 환원상태가 더 오래 지속될 수 있다. 따라서 이 둘의 지속력만 단순 비교하여 어느 것이 우수하다고 할 수 없다. 포도당이 환원력을 모두 소진하면 (화학적 환원제는 1T 스푼이면 될 일을) 온도와 알칼리, 포도당을 더 추가해야 하거나 아니면 처음부터 다시 시작해야 한다.

개별적으로 쪽물을 사용할 때, 지속 가능한 환원 쪽물이 되지 않는 이유는 첫째 한 번에 너무 많은 양

을 사용하기 때문이다. 둘째, 쪽물의 산화가 빨리 진행되도록 염색하기 때문이다. 쪽 염색할 때에는 교반을 물속에서 하고, 공기가 피염물과 함께 들어가지 않도록 염색해야 한다. 피염물을 건질 때도 천천히 들어 올리고, 염액 표면과 최대한 가까이 짜서 쪽물에 충격을 덜 줘야 환원이 오래 유지된다.

4) 수세와 후처리

여름에는 될 수 있는 대로 쪽 염색을 하지 않으며, 봄가을에는 쪽 염색 후 건조 과정 없이 산화가 되면 바로 수세한다. 수세 방법은 흐르는 물에 수세하거나 원단을 펴서 샤워기로 물을 분사시켜 수세한다. 원단 양면 수세가 끝나면 원단을 뭉쳐서 파란 물이 흘러내리지 않을 때까지 샤워기를 고정시켜 물을 분사시킨다.

하루 정도 햇볕에 말렸다가 30℃ 정도의 미온수에서 1~2분 동안 노란 물을 빼고, 35℃의 포도당 0.1% 수용액에 2시간 정도 담가 둔 다음 가볍게 수세하고 탈수 없이 햇볕 건조한다. 3차, 4차는 30℃ 미온수에서 노란 물만 빼고 가볍게 수세하여 탈수 없이 건조한다.

겨울철에는 쪽 염색 후 건조 없이 1차 수세를 염액이 빠져나오지 않을 때까지 하고, 실크(중성 또는 약알칼리에서 염색했을 때)와 마 섬유는 포도당 후처리 없이 노란 물 빼고 2차 수세로 마무리하고, 면은 포도당 후처리 없이 2차와 같은 방법으로 3, 4차까지 수세하고 마무리한다.

쪽염색의 뒤탈을 없애려면 수세를 포함하여 최소한 10회 정도는 세탁을 해야 한다. 사용하고 세탁하고 햇볕에 말리기를 여러 번 해야 한다. 자주 사용하고 자주 세탁할수록 더 오래 유지할 수 있다. 쪽은 내몸과 가까울수록 오래 유지되고 멀어질수록 빨리 탈색된다.

3. 지속 가능한 쪽환원 이론

1) 쪽의 환원 공식

쪽의 환원은 물질과 물질의 화학반응에 의해 일어나므로 반응하기 위한 대상 물질이 있어야 하고, 물질만으로 환원이 일어나는 것이 아니라 계속해서 에너지가 공급되어야 반응이 꾸준히 일어난다. 쪽 색소의 환원에 영향을 주는 물질이나 에너지가 공급되는 만큼 쪽은 환원이 일어날 것이다. 쪽 환원에 영향을 주는 물질과 에너지는 쪽 환원 양과 비례관계에 있으므로 반드시 함수가 존재한다. 역으로 비례관계를 따져 보면 함수를 구할 수 있다.

첫째 물질은 잿물이다. 잿물의 양이 많을수록 환원 양이 많아진다. 단순히 pH를 말하는 분들이 많은데, 예를 들어 pH 12의 용액 1L와 100L가 있으면 어디에서 더 많은 인디고가 환원될까 생각하면 당연히 후자다. 알칼리가 많을수록 비례한다는 것이고, 한정된 공간에서 보면 pH가 높을수록 잿물의 농도가 높다는 것이므로 환원 양이 많아지게 된다. pH는 10의 지수(pH 7과 pH 8의 차이는 10배 차이)이고, 이 값을 변수 x라고 할 때, 관계식에서는 10^x로 표시된다. 농도는 양(개수, 부피 또는 질량)에 대한 양을 나타내는 지표이므로 단위는 상쇄되고 없다.

둘째는 에너지이다. 온도가 높을수록 환원이 빨라진다. 따라서 온도와도 비례관계가 있다. 단, 온도라는 수치 자체로 에너지의 양을 설명할 수 없기에 에너지양으로 변환시킬 필요가 있는데, 실험해본 결과, 대략 10℃ 온도가 올라가면 환원 속도는 4배 정도 빨라진다. 기준을 30℃로 정하고 이때 대입할 변수를 1로 정하면, 20℃는 1/4, 40℃는 4, 50℃는 16, 60℃는 64, 70℃는 256을 변수에 대입한다. 즉, 같은 조건에서 30℃일 때보다 70℃일 때 256배 빨라진다. 어쨌든 온도 관계 또한 비례이므로 변수명을 'y'로 정한다. y변수는 상대적 수치이므로 단위는 없다.

단, 화학반응에는 활성화에너지가 있으므로, 활성화되는 온도 이하에서는 반응 자체가 일어나지 않을 수 있다. 특히 포도당을 이용한 환원은 일정 온도 이상일 때만 반응이 일어나므로 20℃ 이하에서는 환원

이 일어나지 않을 수 있다.

셋째는 시간이다. 당연히 시간이 지날수록 환원 양이 많아지므로 시간과는 비례관계에 있다. 시간의 변수명은 'z'라 정하고 단위는 min이라 정한다.

그러면 환원량 f(x,y,z)g ∝ (10x·y·z)min 이렇게 되는데 아직 등식 '='이 아닌 비례관계인 '∝'이다. 그 이유는 단위에서 왼쪽에는 양을 나타내는 질량단위 'g'만 존재하고, 오른쪽에는 시간을 나타내는 단위 'min'만 존재하는데, 'min'을 상쇄시키면서 'g'을 추가할 뭔가가 필요하다. 그것이 환원제의 환원상수이다.

환원제는 그 종류마다 능력치가 다르다. 능력치가 다르다는 것은 시간당 환원시킬 수 있는 양이 다르다는 것이므로 왼쪽의 min을 상쇄시키면서 동시에 양을 추가하게 된다. 이것은 물질이 가지고 있는 고유의 환원 능력이므로 변수가 아닌 상수가 된다. 예를 들면, 포도당의 환원 속도와 하이드로의 환원 속도가 같지 않다. 환원상수를 'R'이라 정하고, 포도당은 R_G, 하이드로는 R_H라 정하며, 단위는 g/min이다. 이렇게 하면 다음과 같은 공식이 나온다.

$$f(x, y, z)_g = R_{g/min} \cdot 10^x \cdot y \cdot z_{min}$$

즉, '쪽환원량 = (환원제의 환원상수)·(잿물의 지수농도)·온도변수·시간'이라는 공식이 완료된다.

2) 환원 공식의 이용

위 공식은 쪽의 환원 양을 구체적으로 알고자 나타낸 것이 아니다. 포도당이 하이드로에 비하여 환원력이 현저히 떨어지나 포도당은 시중에서 구하기 쉽고 인체에 해롭지 않기에 쪽환원에 안심하고 사용할 수 있지만, 단점인 느린 속도를 극복하고자 함이다. 하이드로가 포도당에 비해 환원력이 100배 차이 난다고 가정할 경우 위의 공식에서 하이드로와 포도당의 환원력이 등식을 이루려면 다음과 같아야 한다.

R_H(하이드로의 환원력) = 100 · R_G(포도당의 환원력) 이다.

같은 시간 안에 환원되기를 원한다면, 남은 변수 x 또는 y, 즉 pH 값 또는 온도를 올려 100에 맞추면 된다.

하이드로의 조건 pH 10, 온도 30℃에서 쪽이 환원되는 시간과 **포도당의 환원 시간**을 동일하게 맞추려면, pH 또는 온도변수가 100이 되도록 조건을 맞추면 된다. 즉, 포도당의 조건을 **pH 12 또는 온도 65℃로 맞추면** 같은 시간 내에 쪽을 환원시킬 수 있다.

이것은 포도당으로도 충분히 빠른 시간에 환원시킬 수 있다는 것을 의미한다. 앞서 소개한 환원 모액은 이 공식에 의해 나온 것이다. 그렇다고 염색을 할 때마다 염료통 전체의 온도를 올리거나 pH를 올려야 한다는 것은 에너지 낭비, 시간 낭비이다.

포도당으로 환원한 쪽모액을 주로 사용하면서, 화학적 환원제를 보조적으로 사용하면 언제 어디서나 쉽고, 간편하고, 빠르면서 지속 가능한 쪽물을 사용할 수 있다.

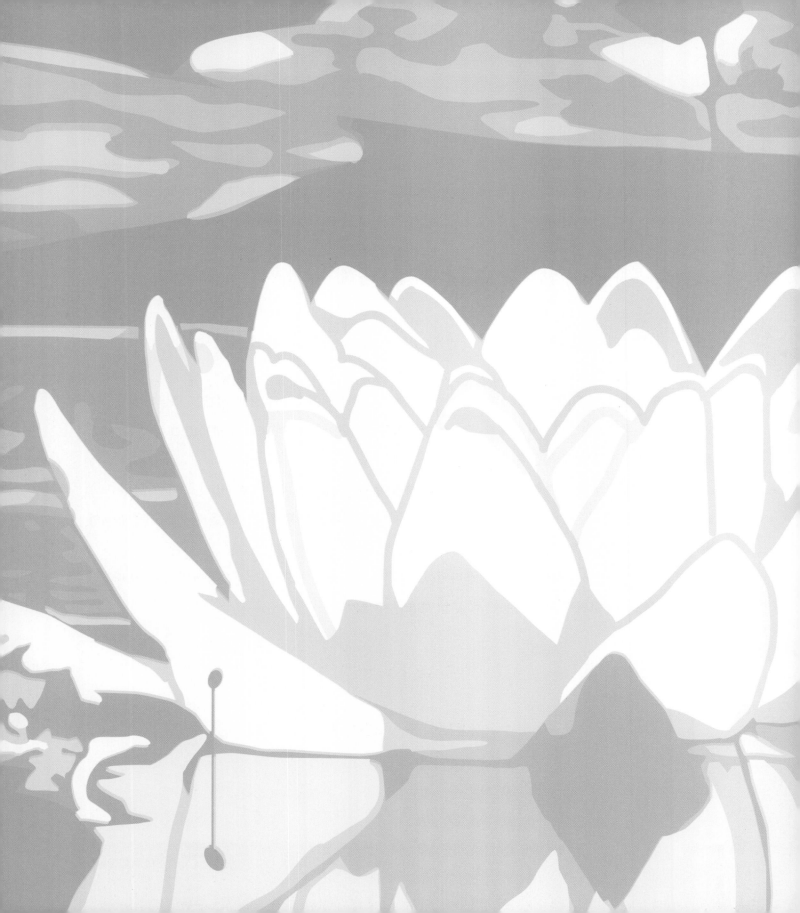

02 형호염을 활용한 회화

1. 형호염의 재료

2. 찹쌀풀 만들기

3. 형지의 제작과 도안

4. 수련 표현하기

5. 사과 정물 표현하기

6. 역형염으로 튤립 표현하기

7. 민화 「미인도」 표현하기

1. 형호염의 재료

형호염은 형염 혹은 형지염이라고 하는데, 염색 방법과 과정을 포함한 정식 명칭은 형지호방염이다. 모양이 있는 종이 틀에 풀을 바르고 풀이 있는 곳은 염색이 안 되도록 하는 방법이다.

풀의 재료는 종류와 배합비율이 차이가 있으나 여기서는 찹쌀가루와 미강을 섞어 만든 풀만 사용하도록 한다.

재료: 찹쌀풀,

원단(실이 가늘고 조직이 촘촘한 원단을 사용한다.)

형지, 헤라(샤는 이 책에서 사용하지 않는다.)

옷걸이, 집게 등

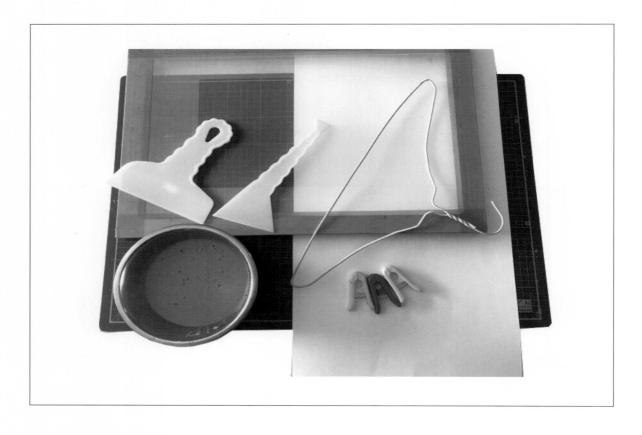

2. 찹쌀풀 만들기

1) 준비물

① 찹쌀가루 1kg, 미강 500g　② 소금 30g, 뜨거운 물 1.5L　③ 체

④ 스테인리스 볼 2개 이상　⑤ 냄비　⑥ 거품기　⑦ 숟가락

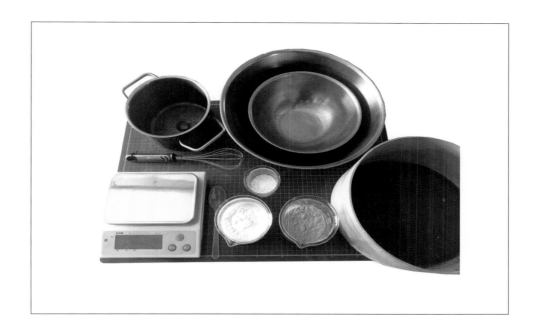

2) 초벌 반죽

① 미강에는 굵은 입자가 있으므로 500g의 미강을 체로 쳐 고운 입자만 사용한다. 고운 입자가 대략
90%, 450g 정도 분리된다.

② 고운 미강과 찹쌀가루 1kg을 섞고 소금을 녹인 뜨거운 물 1.5L를 조금씩 부어 가며 익반죽한다.

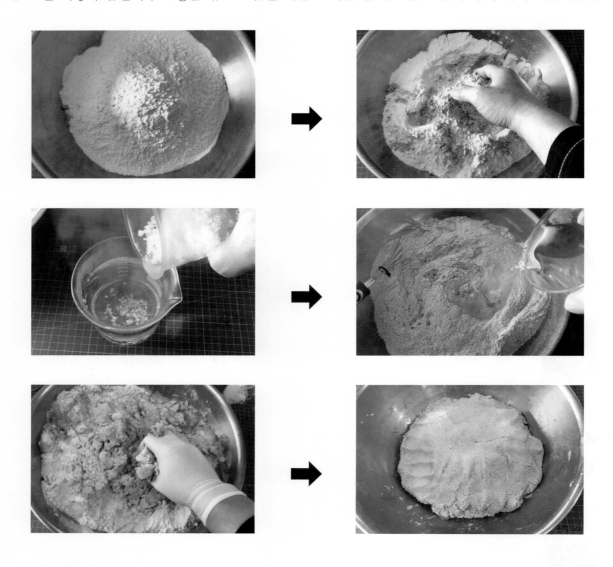

③ 초벌 반죽은 빵을 만들 때 반죽 상태 정도가 적당하다.

바로 사용할 것이 아니면 이 상태에서 소분하여 냉동 보관한다.

3) 형염풀 10분 만에 만들기

※ 초벌 반죽과 뜨거운 물 1:1~2로 준비하고 가열하면서 조금씩 물을 첨가하면서 풀을 만든다. 전분은 온도가 60~70℃ 이상 지속되면 풀이 된다. 풀이 되면 상온이 되어도 (상하지 않는 한) 점질을 유지하지만, 0~5℃에서는 풀의 기능이 상실된다. 그러므로 장시간 사용하지 않을 때는 냉동보관 해야 한다. 단, 냉장 보관에 의해 점질이 없어져도 재가열하면 다시 점질이 생기지만, 장시간 냉장 보관 시 부패할 수 있다. 부패가 되면 재가열해도 풀이 안 된다.

① 냄비에 뜨거운 물을 넣고 풀 만들 그릇을 올리고 계속 열을 가한다.

② 냄비에 물이 끓으면 그릇에 끓는 물과 초벌 반죽한 풀을 넣고 거품기로 저어준다. 뻑뻑하면 뜨거운 물을 조금씩 첨가한다.

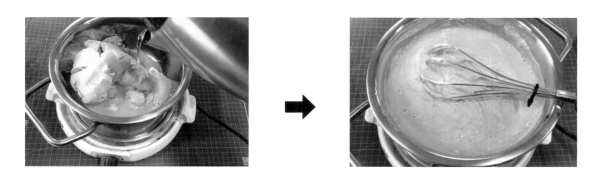

③ 풀이 완성되면 풀이 끊기지 않고 도구에 묻은 풀이 잘 떨어지지 않는다.

3. 형지의 제작과 도안

1) 머신 커팅

기계 장비는 클수록 정확하고 큰 작업을 쉽게 할 수 있으나 고가이다. 가정용으로는 브라더사의 스캔앤컷이 있는데, 최대 폭 30cm 길이 60cm의 컷이 가능하다. 간단한 모양은 스캔앤컷 자체적으로 가능하지만, 복잡한 작업은 bitmap 이미지 프로세싱 프로그램(Adobe photoshop)을 사용하고, 더 정확하고 세밀한 작업은 벡터 이미지 프로그램(Adobe Illustrator)을 다룰 수 있어야 한다.

간단한 작업은 스캔앤컷에서 스캔한 후 복사하듯 형지를 넣으면 잘라준다. 복잡한 것은 브라더사에서 운영하는 웹사이트 'CanvasWorkspace'에서 bitmap image(확장명: jpg, png, bmp 등)를 인식시키는 방법과 조금 더 세밀한 작업은 Vector image(확장명: svg)를 인식시키는 방법이 있다.

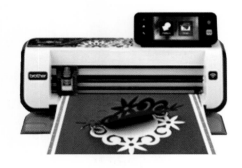

2) 핸드 커팅

핸드 커팅은 크기의 제약은 없지만 세밀한 작업이 쉽지 않고, 시간이 많이 소요된다. 핸드 커팅은 형지에 바로 도안을 그릴 수도 있고, 라이트 박스 등을 이용하여 도안을 따라 그린 후 커팅할 수도 있다. 이 경우는 1도 형지염은 어려움 없이 가능하다. 다단계의 경우 전체 윤곽을 1단계 커팅한 후, 2단계 형지를 밑에, 1단계를 위에 올린 다음 윤곽선 안쪽으로 점점 세밀하게 작업한다. 컴퓨터를 이용해 도안을 인쇄하는 방법도 있으나 큰 작업은 A4, A3 사이즈를 이어 붙여야 하므로, 머신 커팅하는 것이 더 간편하다.

핸드 커팅은 일반 커터, 정밀 커터, 고무판 형지 위에 1차 드로잉 할 연필, 확정 도안 그릴 네임펜이 추가로 필요하며, 작은 구멍을 뚫을 때에는 가죽 구멍을 뚫는 아일렛과 우레탄 망치가 있으면 좋은데, 아일렛은 머신 커팅할 때에도 세밀한 작업에 보조하여 사용할 수 있다.

라이트 박스가 없는 경우 유리에 투명 테이프를 붙여 도안작업을 할 수도 있다.

3) 도안과 레이어 1: 폴리곤(닫힌 다각형)이 일치하는 경우

형지나 실크스크린을 이용한 다색 또는 다단계 이미지를 표현할 경우 형이 겹치지 않게 여러 장으로 나누어 작업하지만, 회화적 표현에서 밝은 부분일수록 형이 겹치게 된다. 전자는 하나의 도안에 색상별로 분리하면 되지만, 회화적 표현에서는 단계가 많을수록 자연스럽게 표현하기 위하여 여러 장의 레이어(계층)가 필요하며, 레이어별로 조금씩 다른 이미지 작업이 필요하다.

아래 왼쪽 그림처럼 작업을 하려면 오른쪽과 같은 도안이 필요하다.

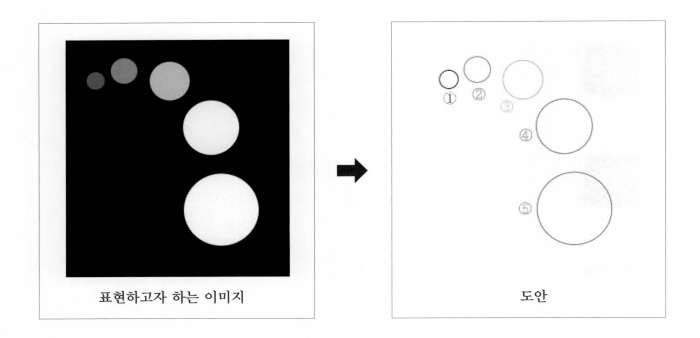

표현하고자 하는 이미지 　　　　　　　　　　　　　도안

　　도안에서 ①이 바탕을 제외하고 가장 어두운 부분이다. ⑤번이 가장 밝은 부분이다. 이 작업에서 형지를 제작할 때 5장이 필요한데 형지에 각각의 번호에 따라 제작하는 것이 아니다. 첫 번째 형지(1레이어)는 ①~⑤까지 모두 오려내야 한다. 1 레이어는 ①을 포함, 그보다 높은 번호는 모두 오려야 한다. 자신보다 낮은 숫자를 제외하고 아래 그림처럼 모두 오려낸다.

　　2 레이어 ~ 5 레이어까지 형지는 다음과 같다.

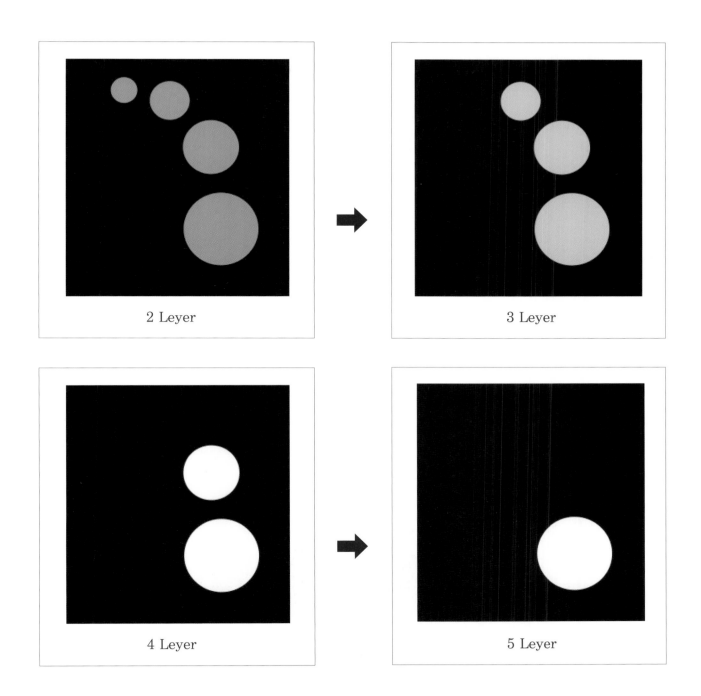

2 Leyer

3 Leyer

4 Leyer

5 Leyer

핀은 레이어들의 위치가 일치하기 때문에 어렵지 않게 맞출 수 있다. 원단이 틀어져 맞추기 힘들 경우 레이어를 오려낸 부분을 피해 잘라 분리한 후 맞추면 된다.

각각의 레이어별로 염색 횟수가 동일하다면 역순으로 해도 되나, 이미지의 윤곽선을 먼저 확정 지은 후

염색하는 것이 편리하다. 이미지 윤곽을 잡기 위해 1 레이어는 5~6회 정도 염색하고 나머지는 차츰 횟수를 줄여가거나, 표현하고자 하는 이미지에 따라 같은 횟수로 진행할 수 있다.

단계 속에 단계가 있는 경우는 현재의 진행 중인 단계의 도안만 취하면 된다.

4) 도안과 레이어 2: 핀 맞추기와 아웃포커싱 효과

표현하려는 이미지나 도안이 작은 경우는 핀 맞추기가 쉽지만, 원단이 10cm 기준으로 평균 1mm 이상의 오차가 생길 수 있다. 첫 레이어 작업은 그냥 하더라도 두 번째 형지부터 바탕 그림과 핀을 맞춰야 한다. 형지 모양보다 피염물이 작을 경우는 피염물을 당겨서 핀을 맞출 수 있으나 형지 모양이 작으면 피염물이 줄지 않는다. 따라서 두 번째 형지부터는 피염물을 바닥에 자연스럽게 밀착시킨다. 도구나 손에 힘을 줘서 원단을 펴면 안 된다. 만약 피염물의 이미지가 클 경우는 물에 적셨다가 살짝 탈수한 다음 다시 바닥에 밀착시켜야 한다. 탈수를 너무 심하게 하면 피염물이 늘어나기 쉽다.

작업 내용과 피염물이 클 경우, 형지를 한 장으로 작업하면 핀 맞추기가 어렵다. 형지를 여러 장으로 나누어 작업하는 것이 핀을 맞추기 쉽다. 단, 핀을 일부러 맞추지 않을 수도 있다. 핀은 표현하려는 이미지의 강조 부분을 기준으로 맞추면 주변 부분은 초점이 맞지 않아 아웃포커싱 효과가 표현된다. 아래 이미지의 상단에 아웃포커싱 효과를 나타낸 것이다.

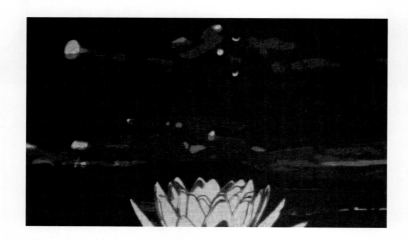

5) 도안과 레이어 3 : 형지가 단절되는 경우

형호염에서 도넛 모양을- 실크스크린이나 샤를 붙이면 가능하지만 -표현하기 어렵다. 도넛뿐만 아니라 가늘고 긴 선 하나에 의지하여 형지에 붙어있는 경우도 작업할 때 위치가 움직일 수 있어서 정확한 표현이 쉽지 않다. 이 경우 보조선을 연결해주어야 한다.

형지가 흰색이고 구멍 난 부분이 검정이라고 가정하면 모든 검정은 흰색 안에 있어야 하고, 흰색은 단절되지 않아야 한다. 반드시 연결되어있어야 한다. 하지만 표현하려는 이미지는 위의 원칙을 따르지 않을 수 있다. 지금까지의 형지는 가능한 이미지를 잘게 쪼개 작업을 하고 수정 없이 바로 염색했다.

 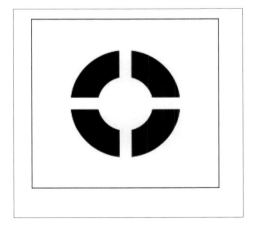

회화적 표현에서는 이런 요소들에 대해 형지는 위와 같이 연결하지만 형지를 걷어낸 후에는 수작업으

로 보완해주어야 한다. 그런데 이러한 요소들이 많아지면 원래 있어야 하는 선인지 아닌지 구분하기 어려워지므로 가능한 수직, 수평으로 연결한다. 간단한 모양은 선 하나만 연결하고, 거리가 멀고 모양이 클 경우 선 두 개를 연결한다. 모양 자체가 가늘고 길게 연결되어 있으면 보조선을 수직, 수평 중 하나를 선택해 연결한다. 풀을 칠하고 형지를 제거하면 바로 선을 없앤 후 염색하도록 한다.

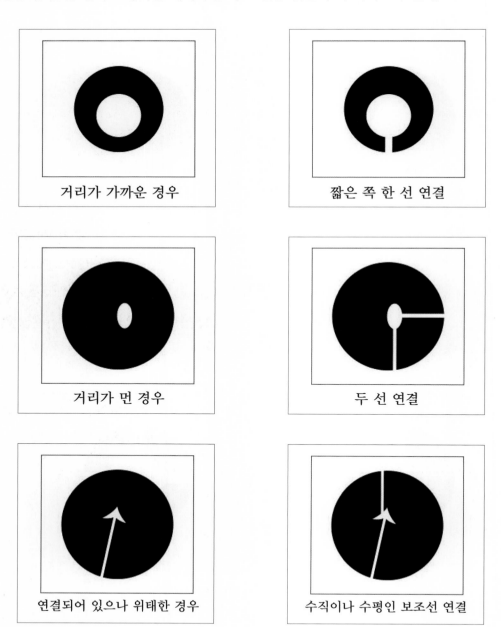

거리가 가까운 경우	짧은 쪽 한 선 연결
거리가 먼 경우	두 선 연결
연결되어 있으나 위태한 경우	수직이나 수평인 보조선 연결

4. 사과 정물 표현하기

1) 도안 작업

사과 정물(60×50㎠) 도안이다. 색 농도가 5단계일 때, 형지는 4단계로 하여 사과 이미지를 명암에 따라 단계별로 도안을 완성한다. 1단계는 배경보다 밝은 부분, 마지막은 하이라이트가 된다.

실물 사과 흑백 이미지

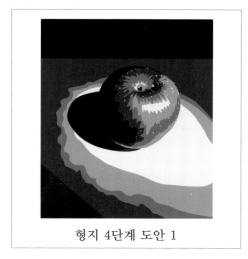

형지 4단계 도안 1

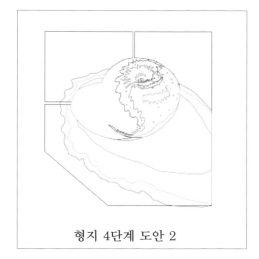

형지 4단계 도안 2

1단계 – 검정,	2단계 – 빨강,	3단계 – 주황,
4단계 – 초록,	5단계 – 파랑,	6단계 – 보라

2) 도안 분리

단계별로 분리한다. 라이트 박스가 있으면 형지에 바로 분리하여 작업할 수도 있으나 여기서는 도안을 먼저 분리한다.

아래 왼쪽 그림은 밝은 부분에 제거되고 풀이 발려 방염 처리되는 실제 이미지이고, 오른쪽의 검은색은 제거되고 흰색이 남는 형지의 이미지이다.

이렇게 바꾸는 이유는 vector로 인식시킬 때는 상관없으나, bitmap으로 인식시킬 때에는 검정을 제거되는 것으로 인식하기 때문이다.

1단계는 표현하려는 이미지에서 검정(바탕색)을 제외한 모든 부분이다. 2단계는 바탕을 제외한 가장 어두운 영역이고, 이렇게 차츰 단계를 올리고 마지막 단계가 하이라이트 부분이 된다. 단계가 많을수록 작업은 힘들어도 자연스러운 표현이 가능하다. 바탕을 빼고 최소 4단계는 되어야 자연스럽다.

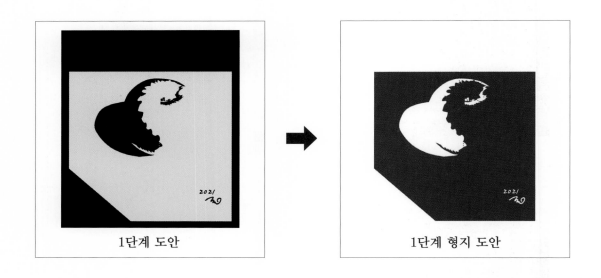

1단계 도안	1단계 형지 도안

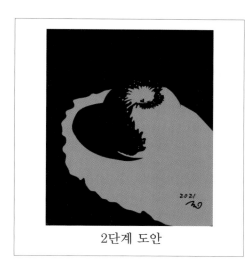

2단계 도안

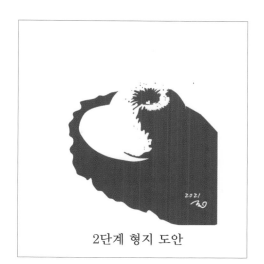

2단계 형지 도안

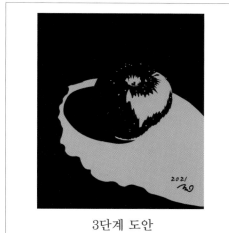

3단계 도안

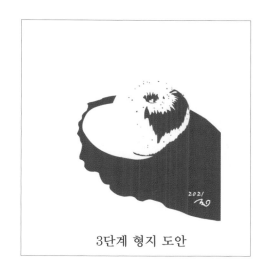

3단계 형지 도안

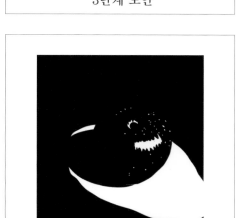

4단계 도안

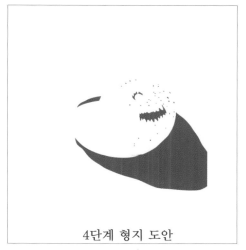

4단계 형지 도안

3) 형지 작업 주의사항

위의 1단계 왼쪽 도안에서 검은색은 제거될 부분인데 검은색 안에 흰색은 남아있어야 한다. 검은색 안의 흰색과 바깥의 흰색을 연결해줘야 제거되지 않고 재위치를 맞출 수 있다. 샤를 붙이면 상관이 없으나 여기서는 샤를 사용하지 않고 작업하므로 아래와 같이 연결해야 한다. 단, 풀 작업할 때 형지를 제거한 후 보완해야 한다.

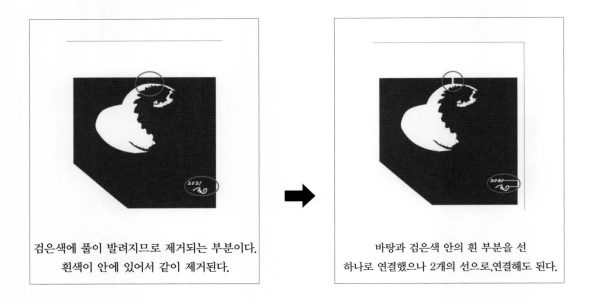

검은색에 풀이 발려지므로 제거되는 부분이다.
흰색이 안에 있어서 같이 제거된다.

바탕과 검은색 안의 흰 부분을 선
하나로 연결했으나 2개의 선으로,연결해도 된다.

위 그림에서 사과의 연결선은 일회성이므로 반드시 연결을 해야 하고 아래 사인처럼 계속 사용하는 것이라면 위치를 위한 연결선은 필요 없고 '2021'만 연결시켜 독립적으로 원하는 위치에 사용할 수 있다. 또 음각과 양각을 각각 만들어 두고 상황에 맞춰 사용하면 된다.

4) 형지 작업

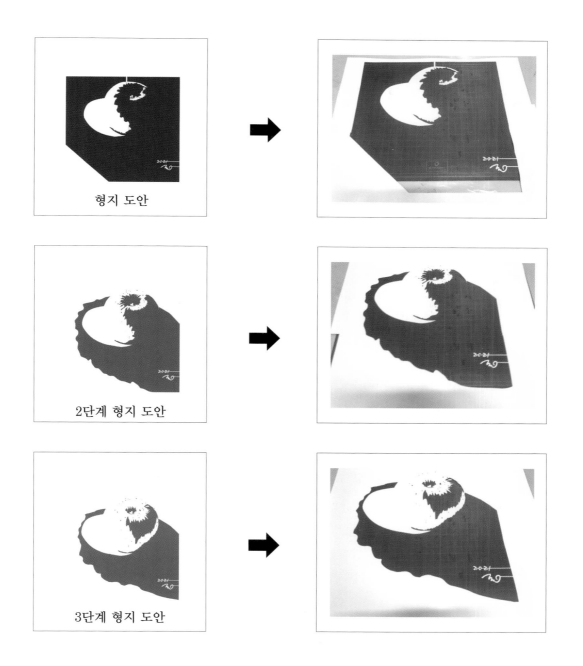

형지 도안

2단계 형지 도안

3단계 형지 도안

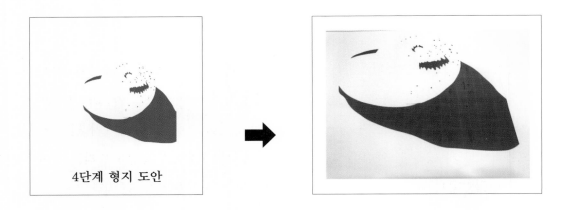

4단계 형지 도안

5) 원단 놓기

고무판 위에 젖은 원단을 올린다. 마른 원단은 신축성이 적어 위치를 정하기 쉽지 않다. 염색하고 건조하면 시간도 걸리기 때문에 수세 후 바로 다음 단계로 넘어간다.

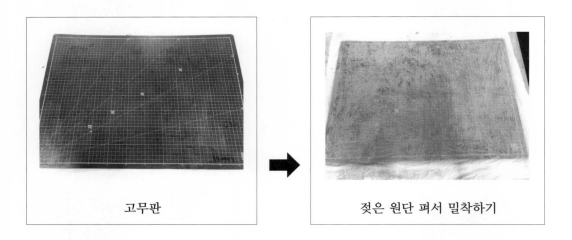

고무판

젖은 원단 펴서 밀착하기

6) 형지 올리고 풀 바르기

 샤 사용의 장점은 형지가 고정이 되어 형지 밑으로 풀이 들어가지 않고, 약한 부분이 끊어지지 않으며, 풀의 두께를 일정하게 할 수 있는 등의 장점이 있다. 그러나 자연스럽지 않고, 풀 소모량이 많다.

 여기서는 샤를 사용하지 않고 풀을 바른다. 젖은 상태의 원단을 사용하기에 형지가 원단과 밀착되어 풀이 형지 밑으로 스며들지 않는다. 약한 부분이라도 풀을 얇게 마르므로 형지가 밀리는 일이 거의 없고, 형지 하나로 반복해서 많은 작업을 하는 것이 아니기 때문에 샤를 사용하지 않는다.

 샤를 사용하면 혼자 작업하기 쉽지 않고 형지를 분리할 때 원단이 따라 올라와서 자칫 이미지가 제대로 표현되지 않을 수 있다.

구도에 맞춰 형지 배치

형지 위에 풀 올리기

바깥에서 안쪽으로 도포

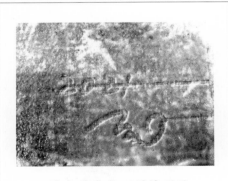

형지 제거 후 보완할 부분

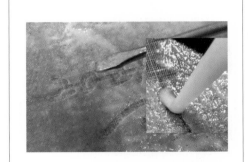

수작업으로 연결 부분에 콘이나 도구를
이용하여 풀을 도포한다.

5) 염색하기

염료통이 깊고 넓으면 막대에 원단 끝을 고정하여 염색할 수도 있겠으나 보통은 원형통에 염색을 한다. 이때는 세탁소 옷걸이를 둥그렇게 만들고 여기에 빨래집게를 원단 세 군데 집어 고정키고, 고리를 그림과 같이 염료통 테두리에 걸어서 염색한다. 염료통의 깊이보다 원단이 길면 구겨져 풀과 풀이 혹은 풀과 원단이 붙을 염려를 할 수도 있겠으나 염료 속에서는 염액이 막 역할을 해서 붙어있어도 형태를 표현함에 영향을 주지는 않는다. 피염물을 넣다가 바닥에 닿았다 싶으면 풀이 발린 반대 방향으로 염료통 끝까지 밀면서 넣고 끝에서 다시 앞으로 당기면서 원단을 넣어주면 원단이 지그재그로 접히면서 고르게 염색이 될 수 있도록 한다.

옷걸이를 동그랗게 휜 후 원단을 걸친다.

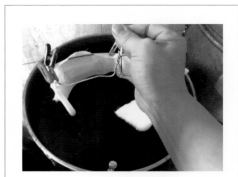

옷걸이의 고리를 잡고
염료통에 넣는다.

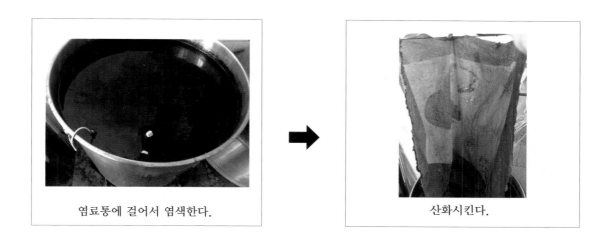

염료통에 걸어서 염색한다.

산화시킨다.

6) 수세하기

마지막 염색 후 수세, 산화, 풀 제거를 동시에 한다.

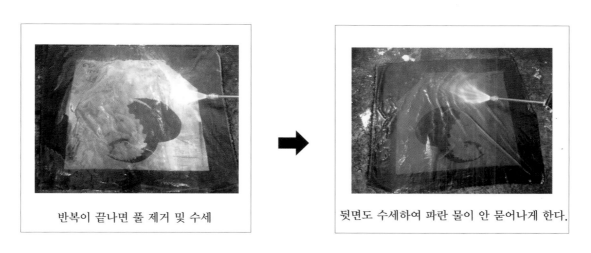

반복이 끝나면 풀 제거 및 수세

뒷면도 수세하여 파란 물이 안 묻어나게 한다.

7) 2단계 따라 하기

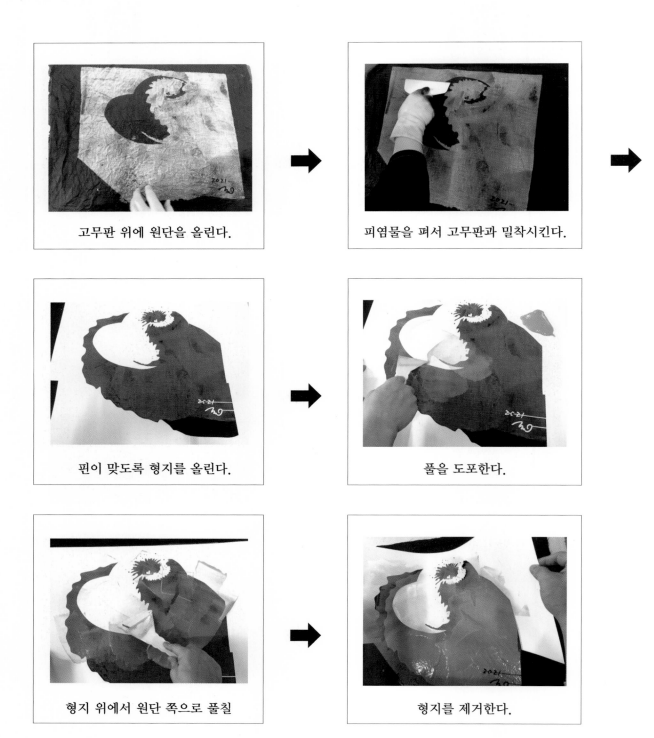

고무판 위에 원단을 올린다. 피염물을 펴서 고무판과 밀착시킨다.

핀이 맞도록 형지를 올린다. 풀을 도포한다.

형지 위에서 원단 쪽으로 풀칠 형지를 제거한다.

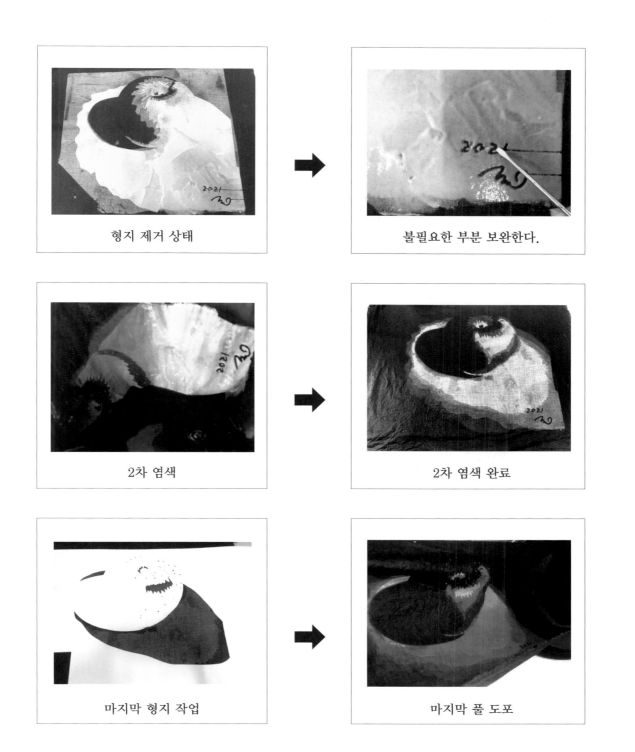

형지 제거 상태

불필요한 부분 보완한다.

2차 염색

2차 염색 완료

마지막 형지 작업

마지막 풀 도포

8) 완성

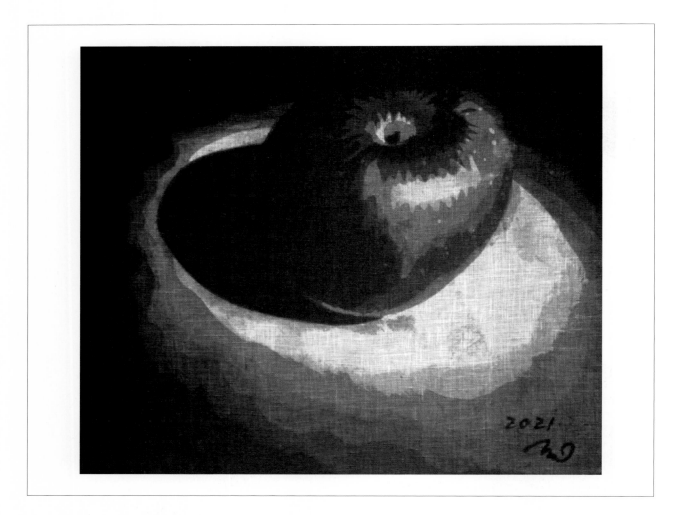

5. 수련 표현하기

1) 도안작업

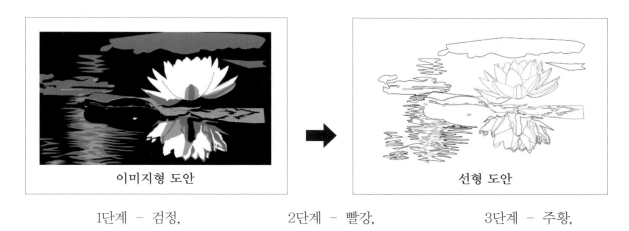

| 이미지형 도안 | 선형 도안 |

1단계 - 검정, 2단계 - 빨강, 3단계 - 주황,

4단계 - 초록, 5단계 - 파랑, 6단계 - 보라

2) 단계 분리 작업

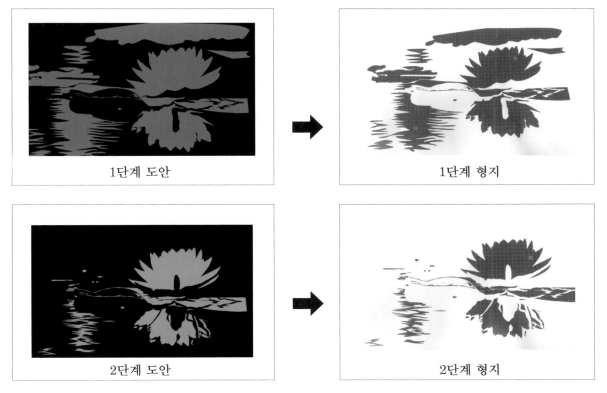

1단계 도안

1단계 형지

2단계 도안

2단계 형지

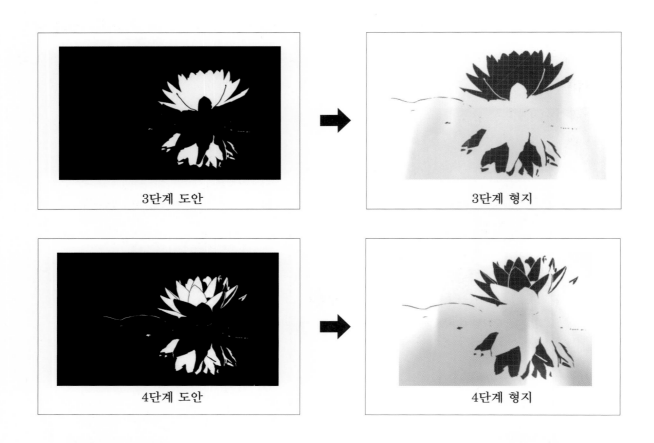

3단계 도안　　　　　　　　　3단계 형지

4단계 도안　　　　　　　　　4단계 형지

3) 원단 놓기

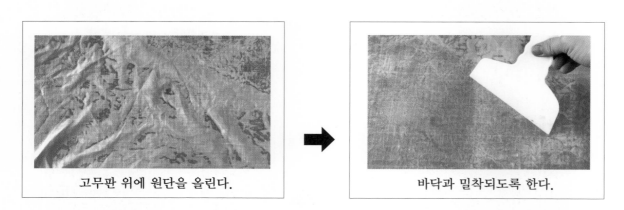

고무판 위에 원단을 올린다.　　　　　　바닥과 밀착되도록 한다.

염색하지 않은 (1단계를 위한) 원단을 고무판에 밀착시킬 때 가능한 중앙으로부터 원단을 밀면서 바

깥쪽으로 밀착시킨다. 원단이 늘어난 상태에서 첫 작업을 해야 다음 단계에서 핀 맞추기가 쉽다. 형지보다 원단 이미지가 작아야 늘려 가면서 핀을 맞출 수 있지만, 그 반대의 경우 원단을 줄여가며 핀을 맞추기 어렵다.

4) 1단계 표현하기

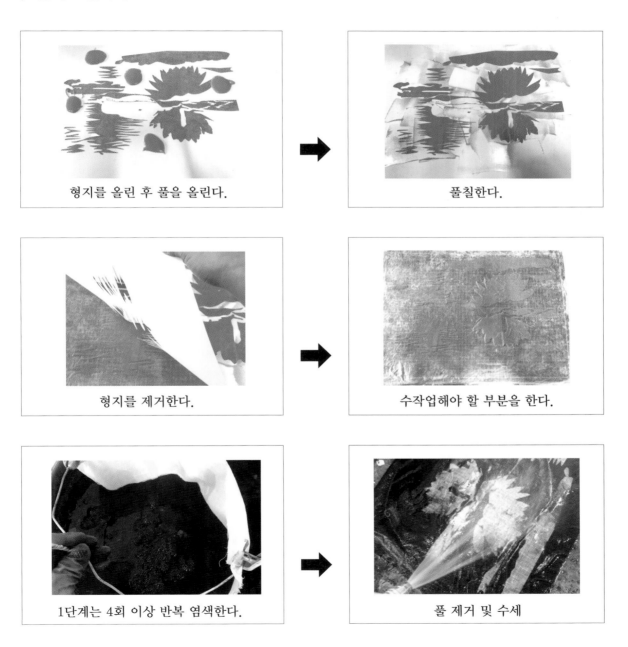

형지를 올린 후 풀을 올린다. → 풀칠한다.

형지를 제거한다. → 수작업해야 할 부분을 한다.

1단계는 4회 이상 반복 염색한다. → 풀 제거 및 수세

5) 다음 단계 표현하기

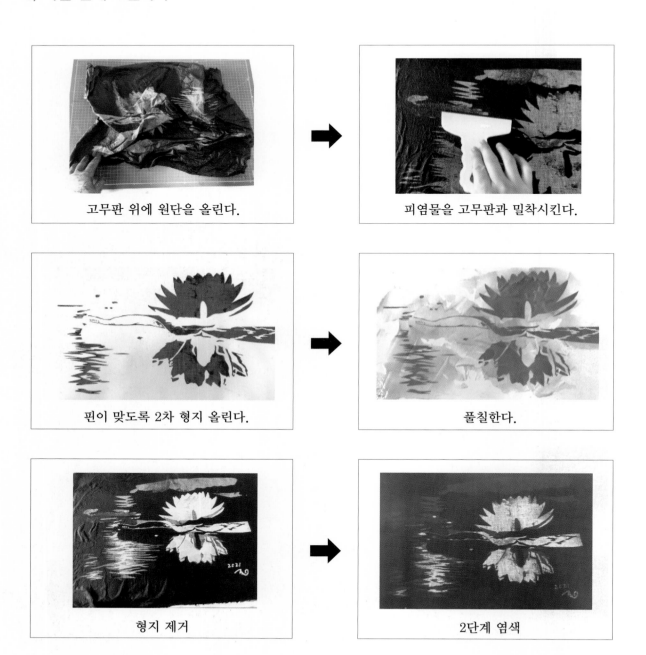

고무판 위에 원단을 올린다.

피염물을 고무판과 밀착시킨다.

핀이 맞도록 2차 형지 올린다.

풀칠한다.

형지 제거

2단계 염색

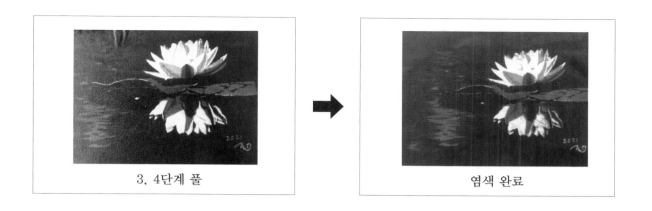

| 3, 4단계 풀 | 염색 완료 |

6) 완료 이미지

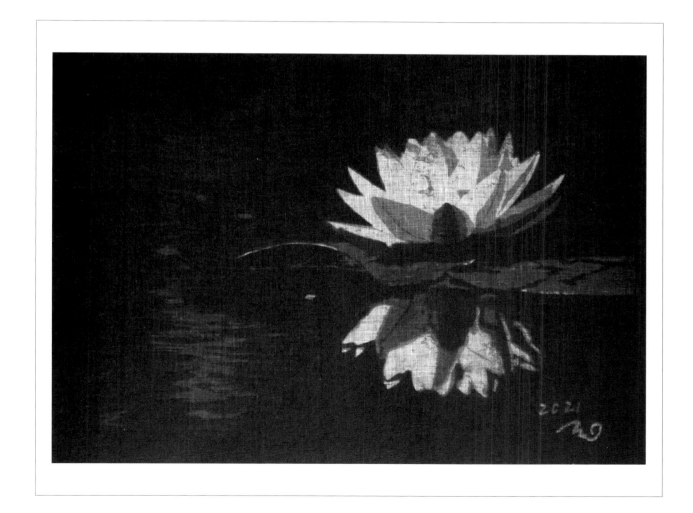

6. 역형염으로 튤립 표현하기

1) 역형염이란?

형지염은 형지의 구멍에 방염을 하는 것인데, 역형염은 그 구멍에 색을 입히는 것이어서 스텐실과 비슷하다. 형지염과 스텐실의 같은 점은 구멍을 파낸 전체 형지를 사용하고, 남은 형지는 버린다. 역형염은 버리는 형지를 사용하게 된다.

역형염은 X-ray 이미지를 표현할 때 사용한다. 단, X-ray 이미지는 검은색 바탕이지만, 이미지의 명암을 반전시켜 바탕을 흰색으로 하고 모양에 색을 입힌다.

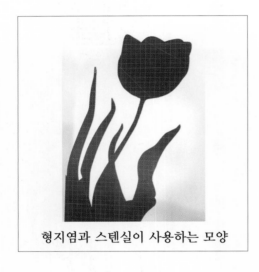

형지염과 스텐실이 사용하는 모양

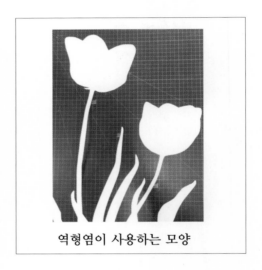

역형염이 사용하는 모양

2) 도안작업

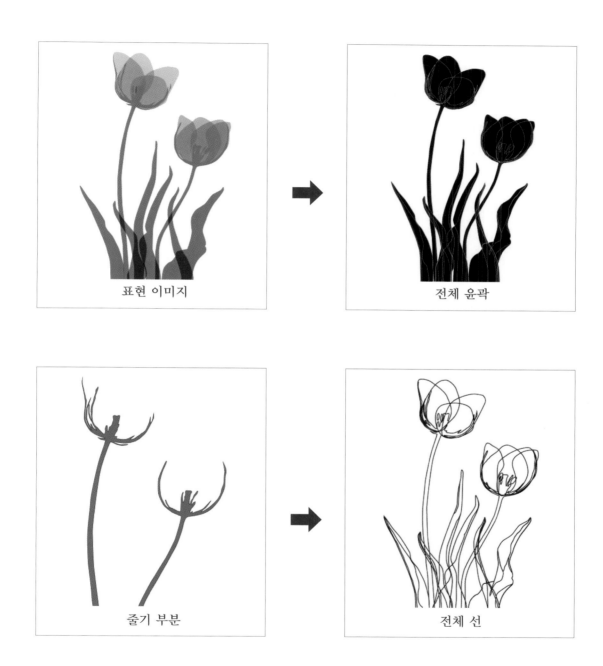

표현 이미지

전체 윤곽

줄기 부분

전체 선

3) 형지 작업

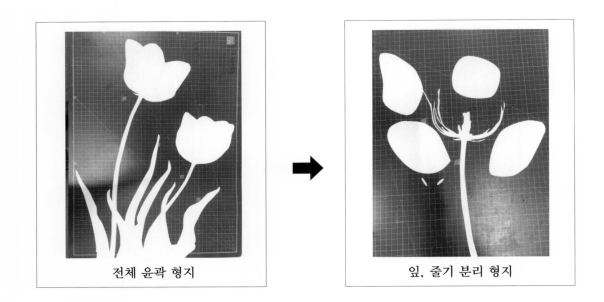

전체 윤곽 형지 → 잎, 줄기 분리 형지

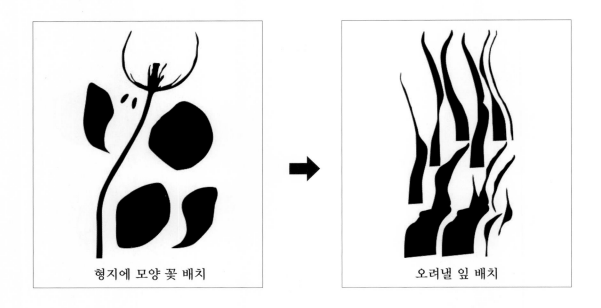

형지에 모양 꽃 배치 → 오려낼 잎 배치

4) 윤곽 염색

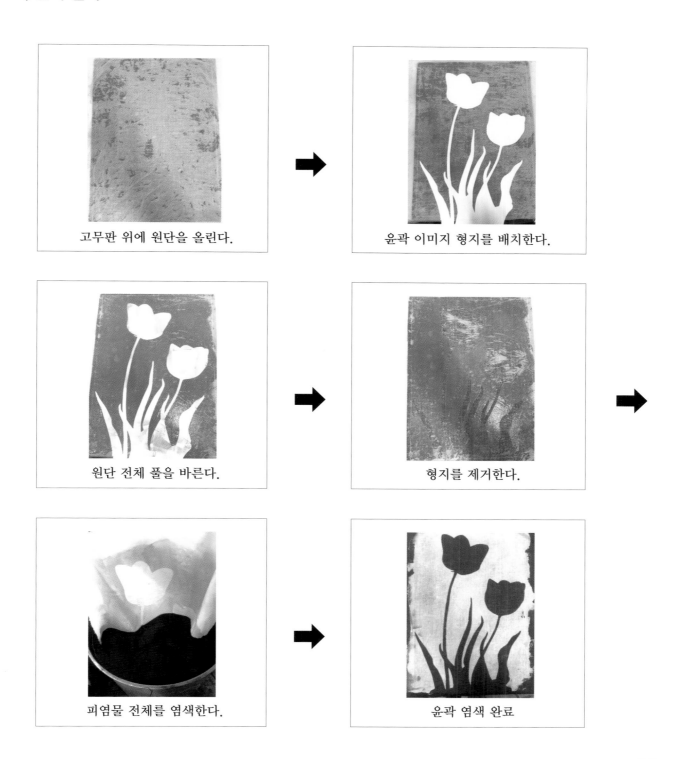

고무판 위에 원단을 올린다.

윤곽 이미지 형지를 배치한다.

원단 전체 풀을 바른다.

형지를 제거한다.

피염물 전체를 염색한다.

윤곽 염색 완료

5) 기준 꽃줄기 염색

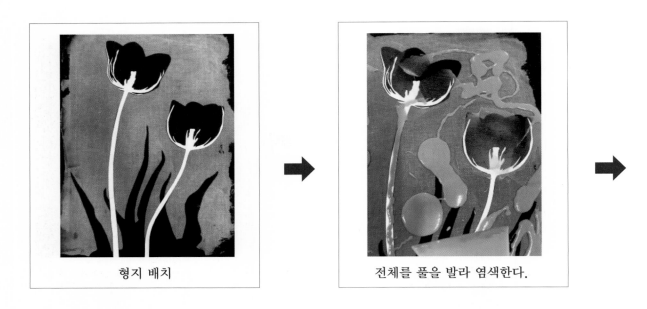

형지 배치 → 전체를 풀을 발라 염색한다. →

6) 본 염색

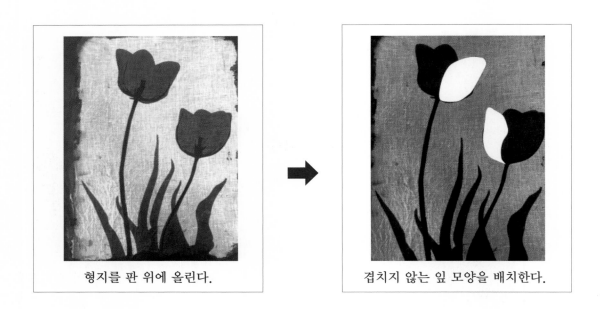

형지를 판 위에 올린다. → 겹치지 않는 잎 모양을 배치한다.

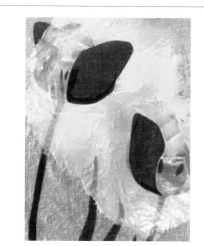

형지 끝에서 5cm 정도만 풀을
바르고 형지를 제거한다.

원단을 염료통에 한쪽을 걸치고
풀 경계 부분만 염색한다.

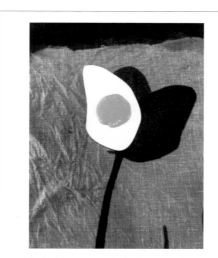

나머지 부분도 하나하나 염색한다.

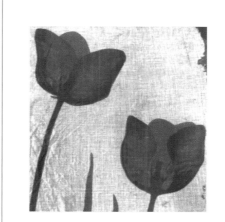

경계 부분으로 갈수록 진하게 염색한다.

7) 염색 완료

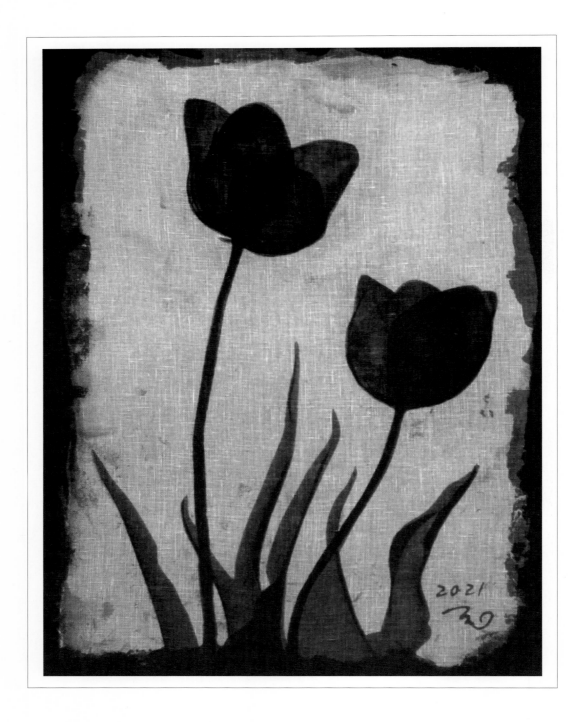

7. 민화 「미인도」 표현하기

1) 도안 작업

형호염을 이용한 회화적 표현에 있어서 단색이지만, 서양화, 동양화, 한국화, 민화 모두 표현이 가능하다. 세밀한 표현도 가능하다. 하지만 형지 제작에 많은 시간이 걸릴 뿐이고, 명암별로 도안을 만드는 것이 어려울 뿐이다. 이번 도안은 신윤복의 「미인도」이다.

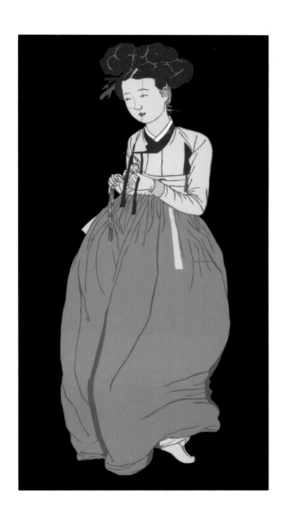 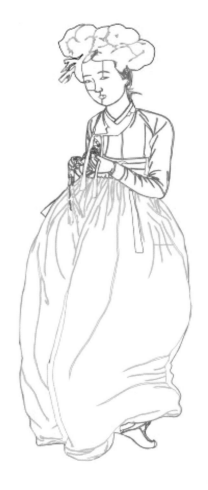

오른쪽 도안에서 단계별 색상은 검정, 빨강, 주황, 초록, 파랑, 보라 순서이다.

2) 단계별 형지

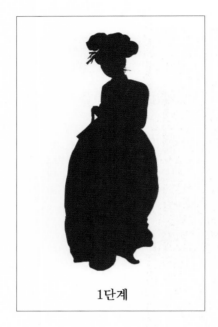

1단계

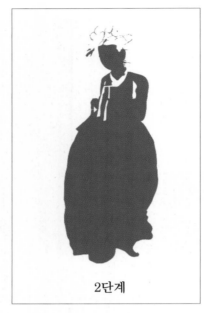

2단계

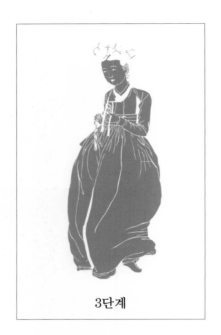

3단계

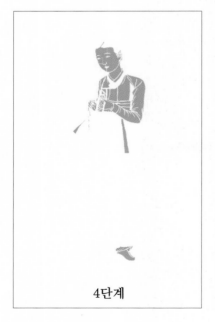

4단계

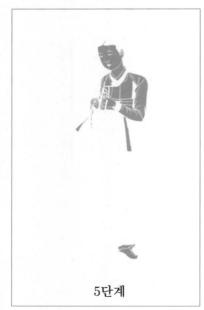

5단계

6단계

3) 완료

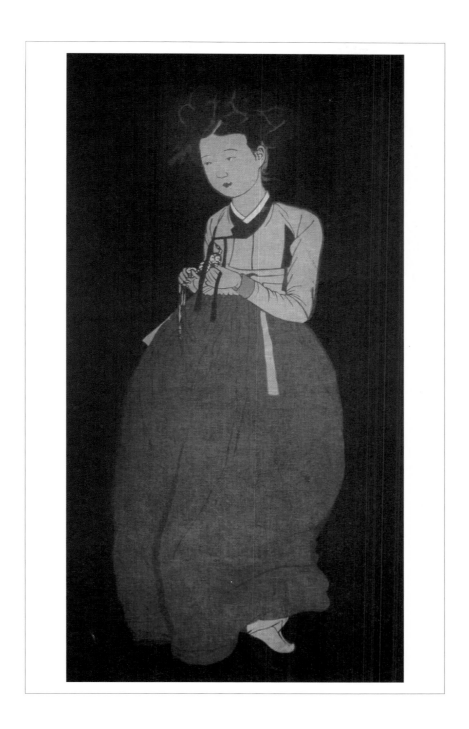

03 교힐염을 이용한 회화

1. 교힐 회화란?

2. 교힐의 재료

3. 연잎 표현

4. 산수화 표현

5. 장미꽃 표현

1. 교힐 회화란

　　이 기법은 대만 진경림 교수의 산수화 기법을 기초로 파생 또는 응용된 것이다. 이 기법의 중요한 포인트가 몇 가지 있는데 바느질의 순서 및 시작과 끝의 위치, 쉽게 실을 푸는 것을 감안하여 실을 감고 래핑하는 방법, 진한 부분과 옅은 부분을 염색하는 방법, '쪽물의 환원 상태를 오래 유지하면서 염색할 수 있는가?' 등에 대한 이해가 필요하다. 원리가 이해되면 과정은 간단하면서 만족할 수 있는 결과를 가져올 수 있다. 교힐에 의한 회화는 전체 침염보다 부분 침염을 한다.

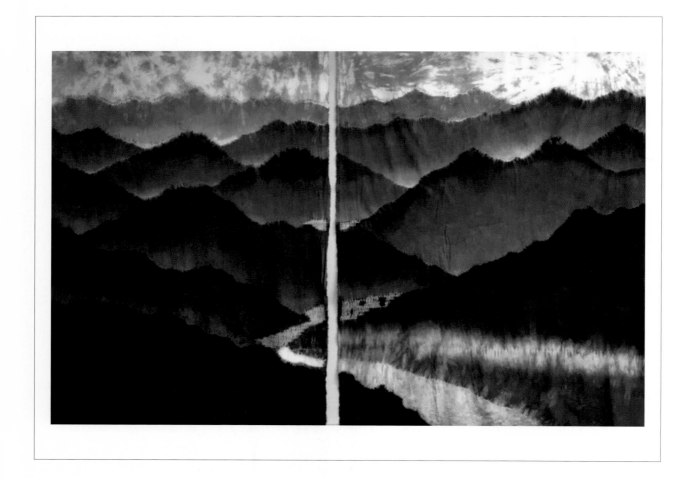

2. 교힐의 재료

- **바늘**: 바늘귀가 크고 길이는 5cm 이상 되는 바늘
- **실**: 20수 3합 폴리사를 사용하는데, 청바지 봉제에 사용된다. 다양한 색상의 실이 있으면 여러 단계의 홀치기 염색 순서를 헷갈리지 않고 염색할 수 있다.
- **랩**: 가정에서 사용하는 랩도 되나 파손방지용 폭이 10cm 정도의 랩을 사용하면 편리하다.
- **막대**: 봉을 사용할 수도 있는데 가운데 구멍은 막아야 한다. 봉을 사용하는 이유는 실을 당겨서 감을 때 가운데 구멍이 생겨 경계 안으로 염액이 침투할 수 있다. 특히 린넨은 표면 탄력이 약해서 두꺼워지기 때문에 특히 막대를 사용하는 것이 좋다.
- **코팅 장갑**: 바느질할 때, 바늘을 당길 때, 실을 당기고 감을 때, 손가락을 다칠 수 있어 착용하는 것이 좋다.
- **피염물**: 형호염할 때와 같이 조직이 가늘고 촘촘한 린넨을 사용한다. 또한, 형호염과 마찬가지로 젖은 상태에서 바느질 작업을 한다.
- **가위, 쪽가위, 고무판 등.**

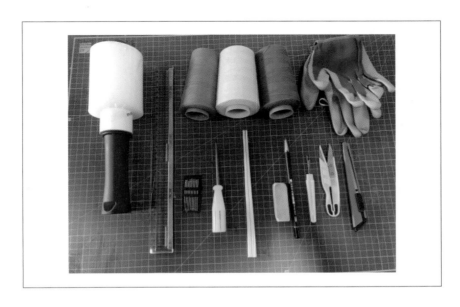

3. 연잎 표현

1) 도안 작업

잎은 타원의 최소 지름이 최대 지름보다 1/2보다 크게 디자인한다. 한 번에 3개 이하로 겹치지 않게 작업한다. 피염물에 HB연필로 도안을 그린다. 수성펜은 자국이 남을 수 있어서 추천하지 않는다.

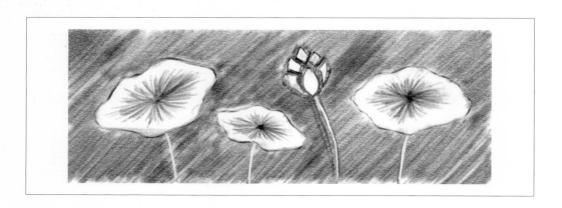

2) 바느질 작업

바느질 종료 지점은 피염물의 중심으로부터 멀어진 지점이어야 한다. 따라서 선의 경우는 안쪽에서 매듭지어서 바깥으로 바느질하고, 다각형의 경우는 중심에서 먼 쪽에서 매듭짓고 시작해서 오른손잡이는 시계방향 왼손잡이는 반대 방향으로 바느질한다. 시작 지점으로 되돌아와서 끝낸다.

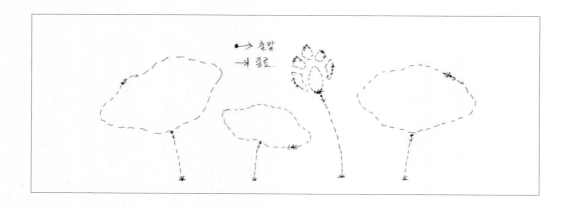

3) 묶기

묶는 순서는 가운데에서 시작하여 바깥으로 묶어 나간다.

선을 표현할 때 바느질 땀이 5mm 이하면 선, 그 이상은 점선으로 표시된다. 실을 당겨 끝을 매듭지을 때 단단하게 하기 어려운 경우 바늘에 실을 꿰어 시작과 끝을 몇 번 휘감으면 선으로 표현하기 쉬워진다.

점선이나 약한 선은 당겨서 바로
매듭짓는다.

선을 강하게 표현하고자 하는 경우
바늘로 시작과 종료 점을 몇 번 감는다.

연꽃 감기

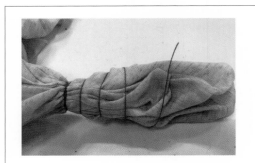

연잎감기

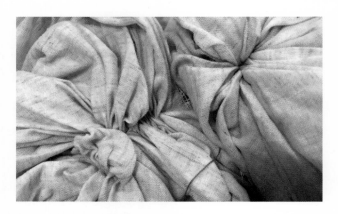

다각형의 실을 당기고 나서 뒤집어 봤을 때 위의 그림에서 왼쪽처럼 튀어나오면 안 된다.
오른쪽 위처럼 되어야 이미지가 바르게 나온다.

4) 선형 홀치기의 마무리 매듭

매듭은 풀기 쉬워야 하는데 그렇지 않고 니퍼 또는 칼을 사용할 경우 피염물에 구멍을 낼 수 있다.

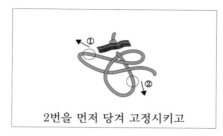

2번을 먼저 당겨 고정시키고

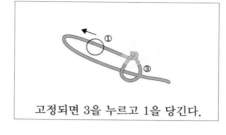

고정되면 3을 누르고 1을 당긴다.

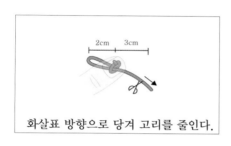

화살표 방향으로 당겨 고리를 줄인다.

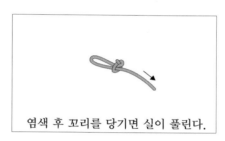

염색 후 꼬리를 당기면 실이 풀린다.

5) 원형 홀치기의 마무리 매듭

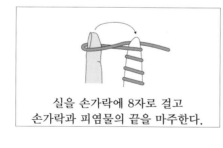

실을 손가락에 8자로 걸고
손가락과 피염물의 끝을 마주한다.

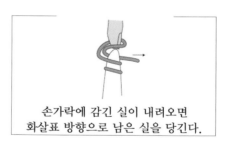

손가락에 감긴 실이 내려오면
화살표 방향으로 남은 실을 당긴다.

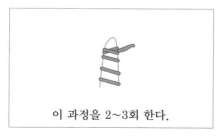

이 과정을 2~3회 한다.

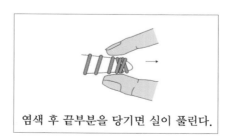

염색 후 끝부분을 당기면 실이 풀린다.

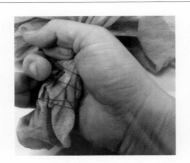

하나일 때
피염물을 손에 쥐는 방법

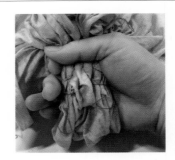

둘 이상일 때 쥐는 방법

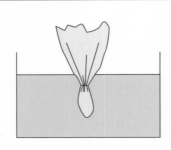

염액에 담글 때 그림처럼 넣어야
공기주머니가 생기지 않는다.

다 담근 후 바로 뒤집어 나머지
공기를 모두 빼준다.

염색 후 산화할 때에는 주름을 최소 1회 이상 펴줘야 경계가 뚜렷해진다.
단, 연잎의 바깥 주름은 펴주되 안쪽 주름은 펴지 않아야 무늬가 생긴다.

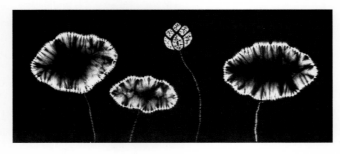

4. 산수화 표현

산수화는 피염물이 얇을수록, 도안이 크고 단순할수록 표현하기 쉽다. 폭이 좁아야 쉽고, 앞산과 뒷산 간격이 넓어야 표현하기 쉽다.

1) 기초 스케치

실제 풍경을 보고 그리거나 아니면 사진을 보고 하는 경우를 제외하고 상상해서 그릴 때는 산을 바라보는 시점과 거리가 중요하다. 특히 호수에 비치는 산을 표현할 때 산이 반사되는 양이 중요한데, 시점의 높이에 따라 반사될 수도, 반사되지 않을 수도 있다. 추상적 표현이야 상관없으나 구상적 표현은 현실성에 감안하여 도안을 그려야 한다. 여기서는 복잡하지 않은 간단한 산수를 표현한다.

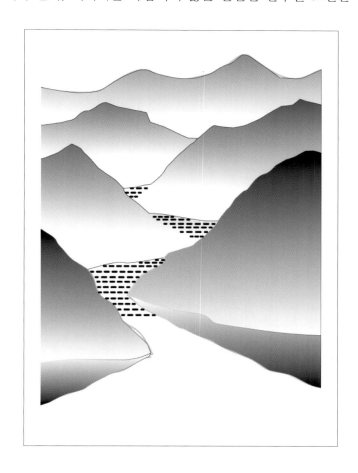

2) 바느질 순서 및 방법 정하기

①번은 염색이 끝난 후 마지막에 푸는 선이다.

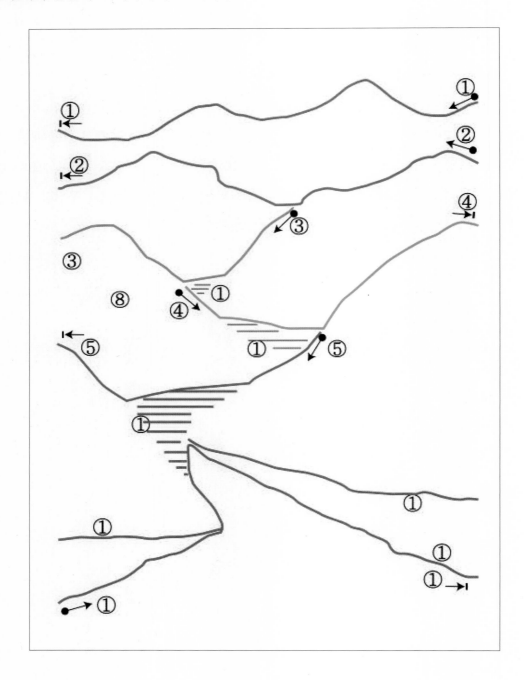

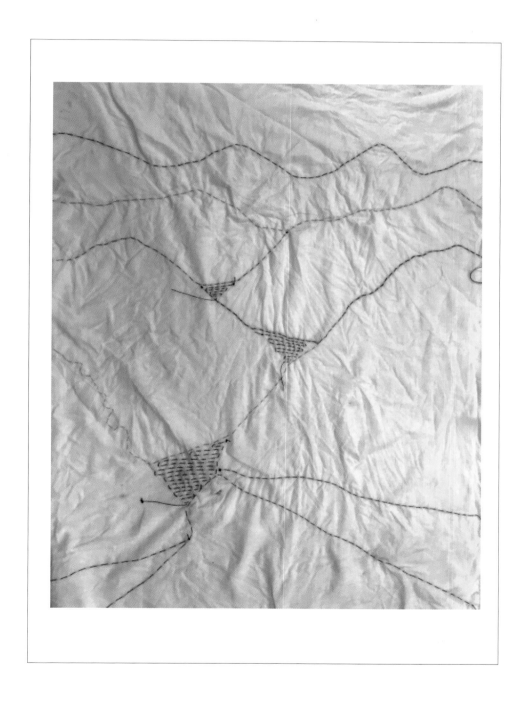

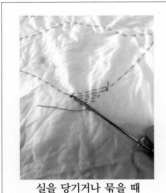

실을 당기거나 묶을 때
송곳을 사용하면 편리하다.

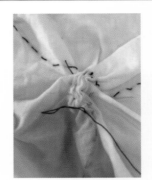

래핑하지 않는 1번 실은
모두 당겨 묶어둔다.

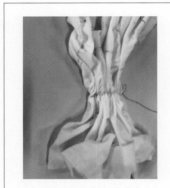

1번 실을 1자로 당긴다.

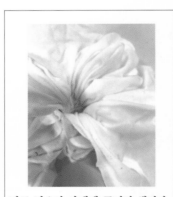

바로 감으면 아래에 구멍이 생긴다.

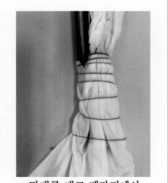

막대를 대고 제자리에서
3번 강하게 감아 올라간다.

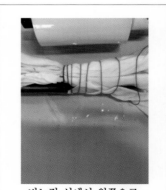

바느질 선에서 왼쪽으로
3cm에서 래핑한다.

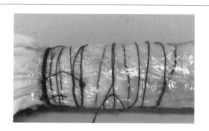

래핑 후 바느질 선에서 실을 감아둔다.

왼쪽 랩으로 바느질 선을 덮으면
실이 고정된다.

2번 실을 1자로 당겨 감는다.

바느질 선 위로 3회 강하게 감고,
남는 실을 계속 감아올린다.

3cm 안쪽으로 맞춰 감는다.

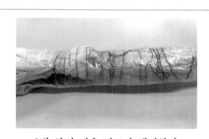

2번 산이 덮을 정도만 래핑한다.

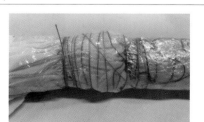

2번 실과 같은 색실로 끝까지 감고
내려와 바느질 선에서 커팅한다.

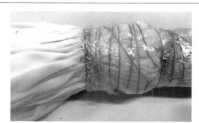

여분의 랩을 반대로 덮어씌우면
2번 산이 마무리된다.

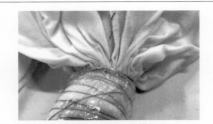

3번은 가운데에서 시작하는데
그대로 당긴다.

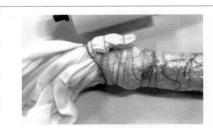

그림과 같이 박대에 붙여 사선으로
감아올린다.

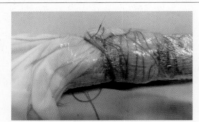

랩 감고 안쪽 실과 같은 위치에
감는다.

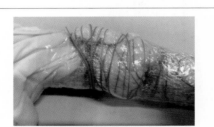

3번 산 꼭짓점까지 감고 내려와
바느질 선에서 마무리한다.

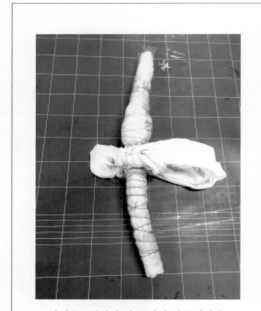

아래쪽 1번까지 감고 나면 마무리된다.

5) 염색

염색은 마지막 번호부터 염색한다.

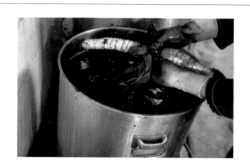

그대로 염색하면 부분 침염이 되지
않는다.

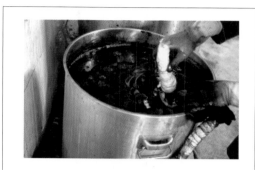

염색할 부분의 막대를 분리하여
염색한다.

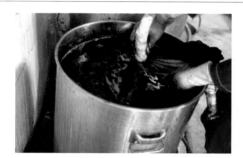

막대는 세우고, 반대편은 통에
걸치고 막대 아랫부분을
집중적으로 염색한다.

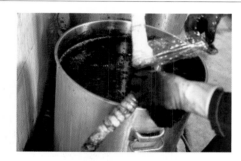

5번은 6회, 4번은 4회, 3번은 3회,
2번과 1번은 2회씩 염색한 후
각각 랩과 실을 제거한다.

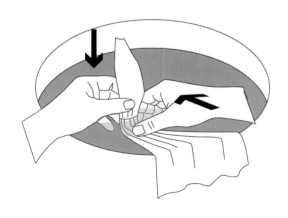

염색할 때 왼손은 천천히 화살표 방향으로 피염물을 랩 경계에서 1cm 위까지 넣어준다. 오른손은 랩 아래 주름 부분을 주물러 주면서 화살표 방향으로 염색하는 시간 동안 아래 산 경계까지 염액에 잠기도록 천천히 움직여 준다.

6) 염색 완료

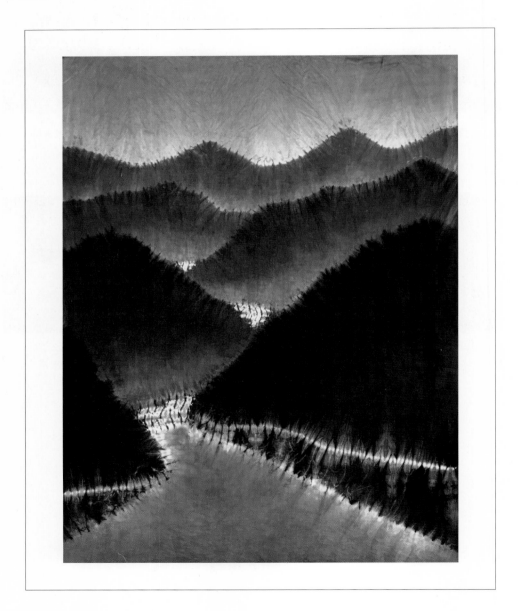

5. 장미꽃 표현

장미꽃의 안쪽은 선이 많아 홀치기로 표현하기 쉽지 않다. 특히 리넨은 피염물의 탄성 때문에 밀착이 되지 않아, 선과 선 사이가 3cm 정도만 되어도 표현이 쉽지 않다. 이 경우는 역형염 기법으로 표현을 하고 선과 선 사이가 먼 부분은 홀치기로 표현할 수 있다. 아니면 한 칸 건너 또는 두 칸 건너 홀치기 산수화 기법을 사용할 수도 있다. 꽃잎의 경계 부분이 꼭 그러데이션인 것은 아니므로 산수화 기법을 사용할 수도 있고, 경계를 접어서 염색할 수도 있다.

1) 기초 스케치

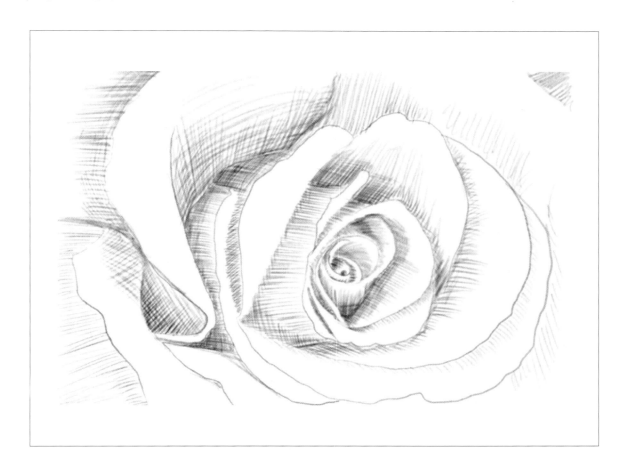

2) 이미지 디지털화

표현하고자 하는 크기로 인쇄하려면 스캔해서 이미지를 디지털화하고, 인쇄용지 크기로 다시 분할 하여 인쇄한다.

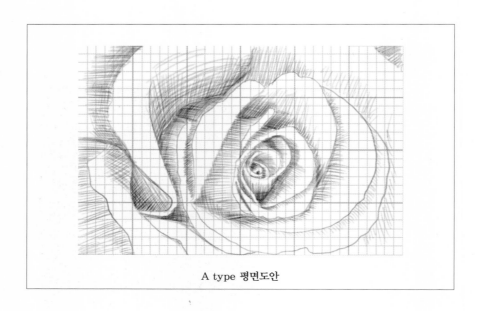

A type 평면도안

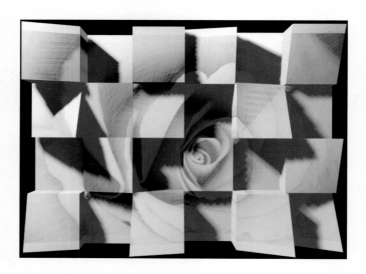

B type 입체도안

실물 크기로 각각 인쇄가 되면 이를 연결해야 한다. 투명테이프로 붙인 다음 이를 한 번에 염색하려면 복잡고 힘들기 때문에 염색할 수 있는 크기로 분할한다. 여기서는 B type을 소개한다.

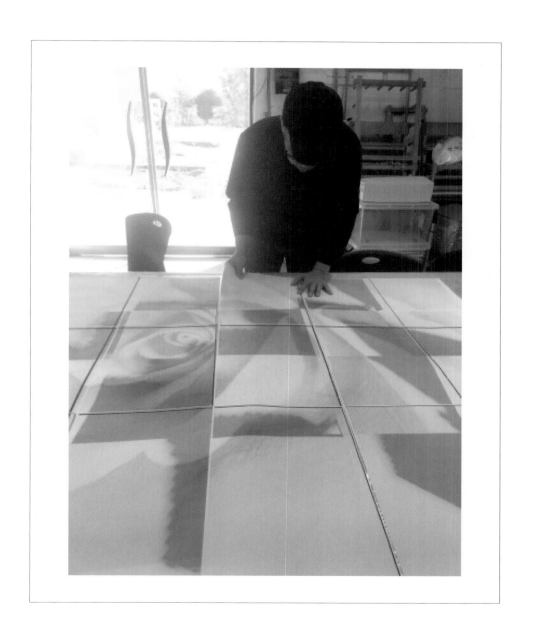

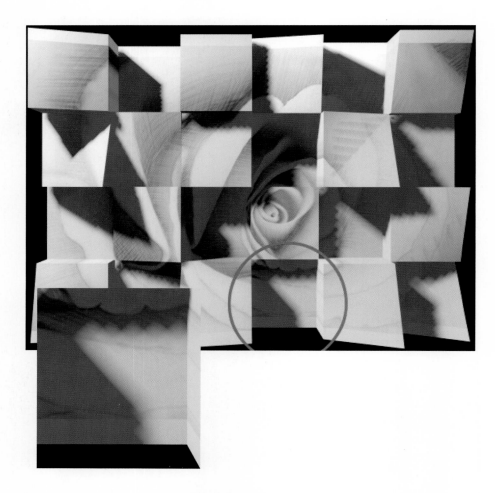

빨간 원안에 있는 블록을 표현한다.

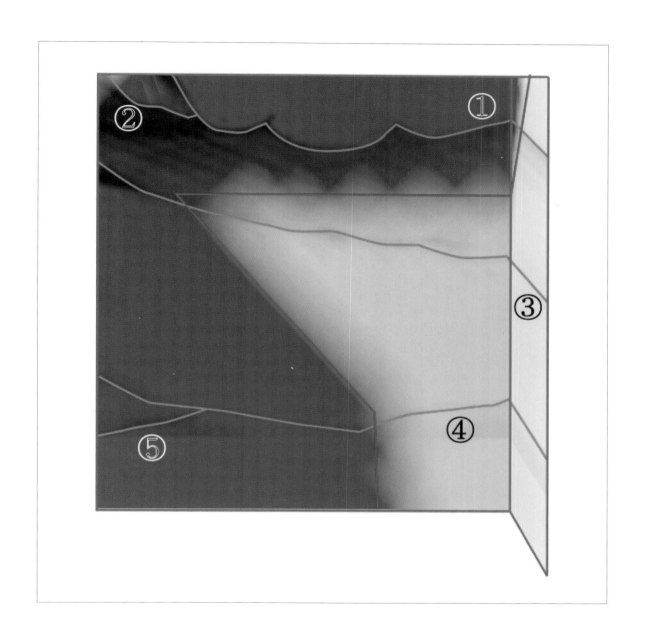

파란 선은 경계 부분이다.

빨간 선은 그림자 경계이다. 이 부분은 나중에 접어서 염색할 부분이다.

주황 선은 번호가 있는 곳은 산수화처럼 래핑할 부분이다.

5) 홈질하기

투명비닐에 분할된 도안을 넣는다.

고무판 위에 비닐 도안을 올린다.

그 위에 습윤된 피염물 올리기

도안 경계를 보면서 시침한다.

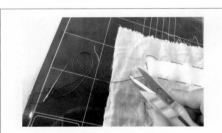

시침 선은 바로 커팅한다.

그림자 선은 다른 실로 시침한다.

래핑할 선을 홈질한다.

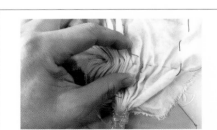

실을 당길 때 끝에서부터 주름이
고르게 지도록 하면서 당긴다.

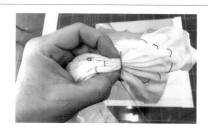

제자리에서 3회 강하게 감는다.

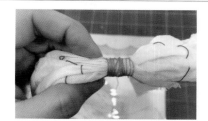

바느질 선에서 1cm까지 촘촘하게
감고 랩핑한다.

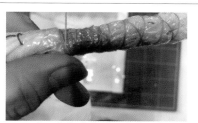

바느질선 약간 왼쪽에서 3회
강하게 감고 1cm 간격으로 촘촘히 감는다.

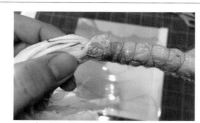

실 마무리는 시작 지점으로 와서
종료하고 랩을 덮어 준다.

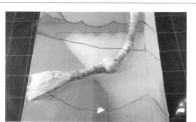

염색은 세워서 하므로 랩을 완전히
덮을 필요는 없다.

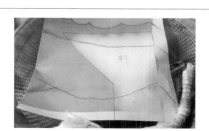

염색통 옆에 견본을 두고 농도를
참고하면서 염색한다.

물을 충분히 머금은 상태에서
염색해야 그러데이션이 된다.

막대는 세우고, 나머지는 들어
경계 부분을 염색한다.

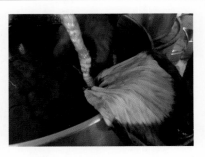

남는 피염물이 넓으면 통에 걸치고
막대 아랫부분을 집중적으로 염색한다.

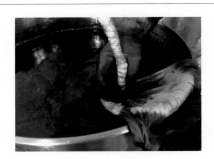

나머지 부분을 점점 밀어 넣으면서
흰 부분을 조금 남긴다.

수세하고 그림자는 접어서
염색한다.

바깥 선부터 접어 일자로 만든다.

빨간 선이 일자가 되도록 나머지도
대각 접기를 한다.

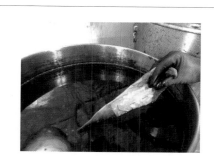

빨간 선까지 담가 염색한다.

안쪽은 염색이 잘 안 되므로
뒤집어 염색을 한 번 더 한다.

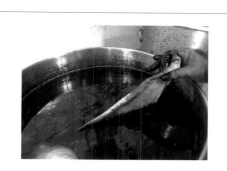

빨간 선까지 담가 염색한다.

염색이 끝나면 바로 수세한다.

염색 완료.

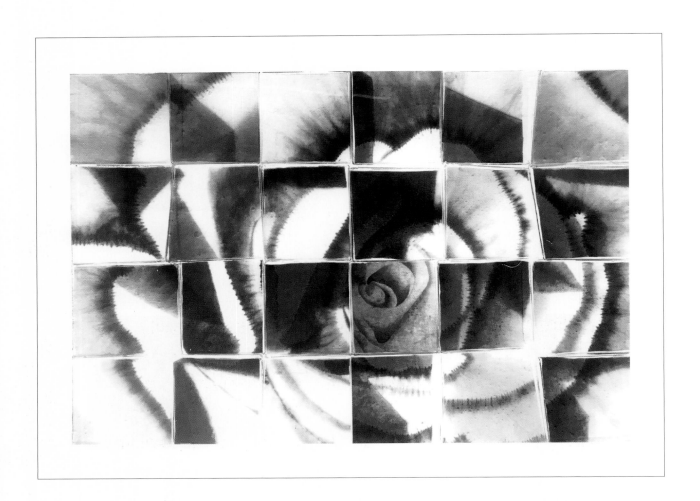

(홀치기와 형호염에 의한) 천연염색 회화기법

04 작품

1. 장미블럭 / 2. 장미꽃병 / 3. 투명장미 / 4. 수련2 / 5. 검은 고양이 /

6. 봄볕 내리는 날 / 7. 풍경 / 8. 나비물병 / 9. 호수 / 10. 소나무 / 11. 로프 /

12. 서리맞은 고추밭 / 13. 한계령 / 14. 파더 / 15. 샤스타데이지 / 16. 솔밭나비 /

17. 봄눈 / 18. 덕산 해수욕장 / 19. AI / 20. 나 / 21. 아홉 단계

22. 캔디와 이라이자 / 23. 거품 / 24. 겨울나무 / 25. 머신

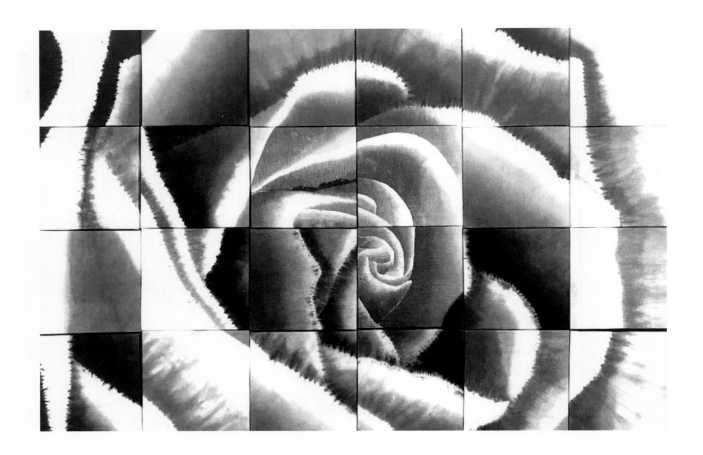

(1800 × 1200)

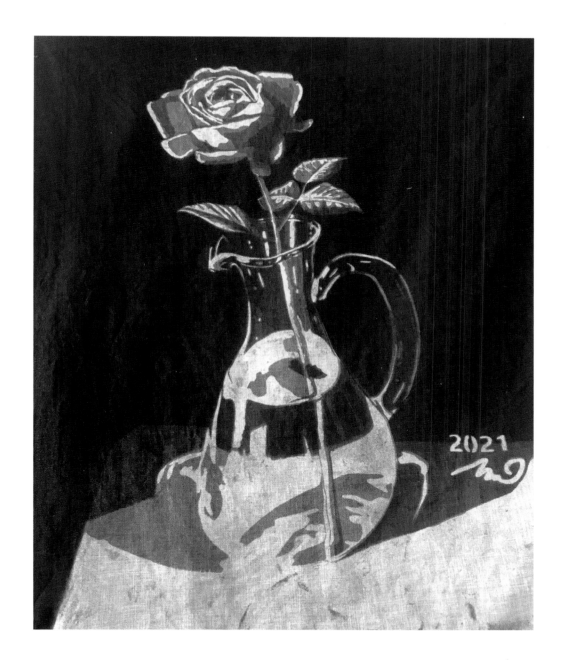

(500 × 600)

(450 × 550)

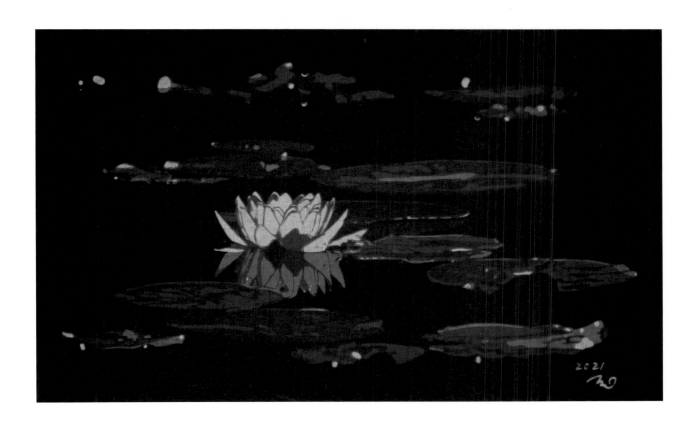

(900 × 550)

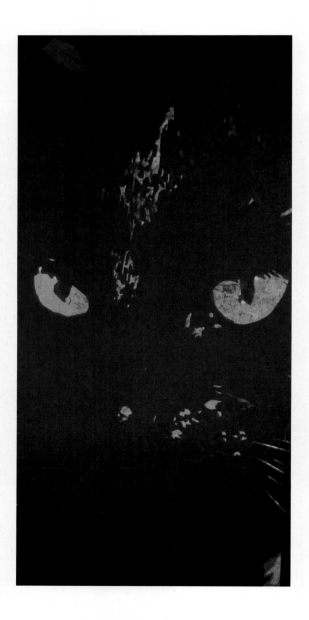

(900 × 2400)

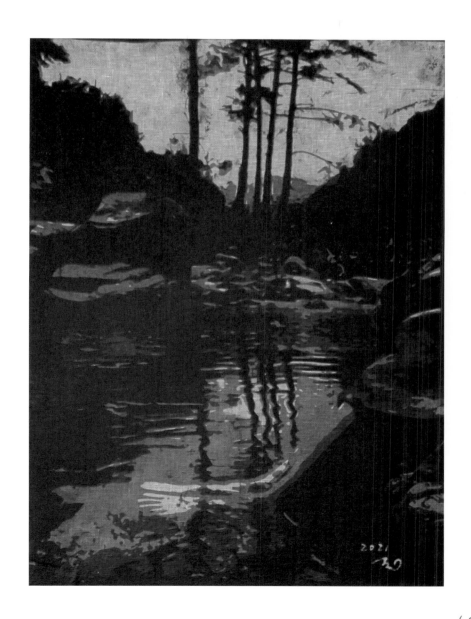

(600 × 900)

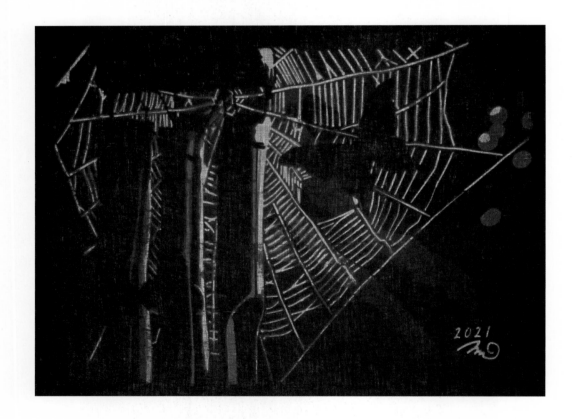

(600 X 450)

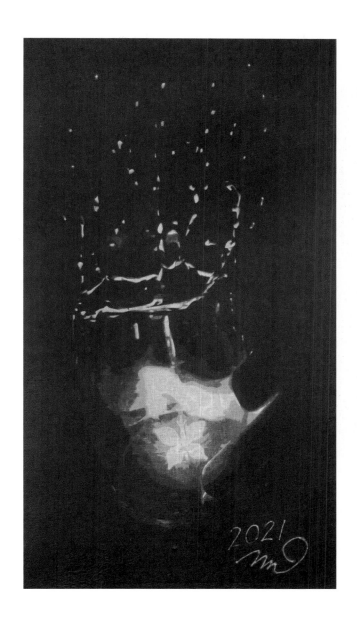

(700 X 1300)

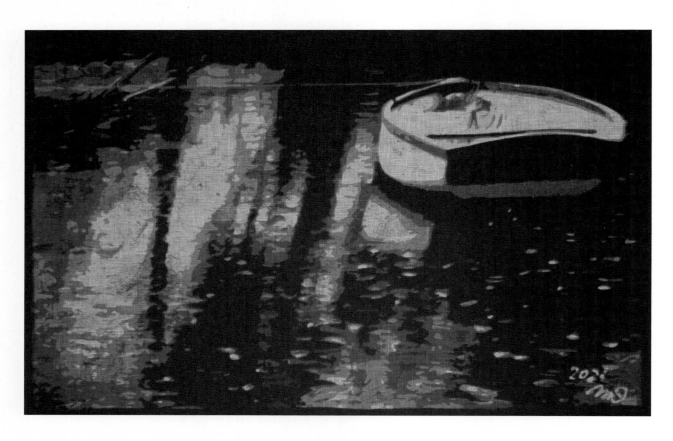

(600 X 400)

(홀치기와 형호염에 의한) 천연염색 회화기법

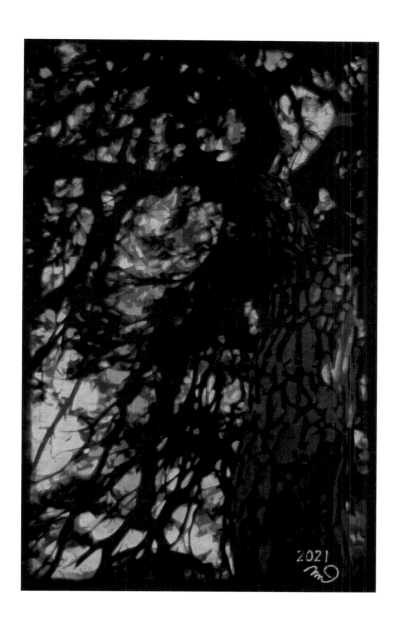

(600 X 1000)

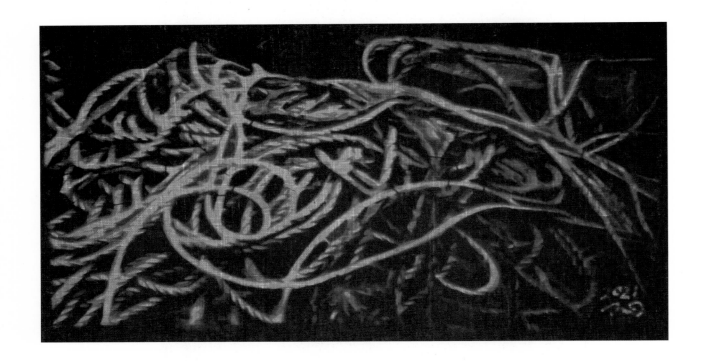

(550 X 300)

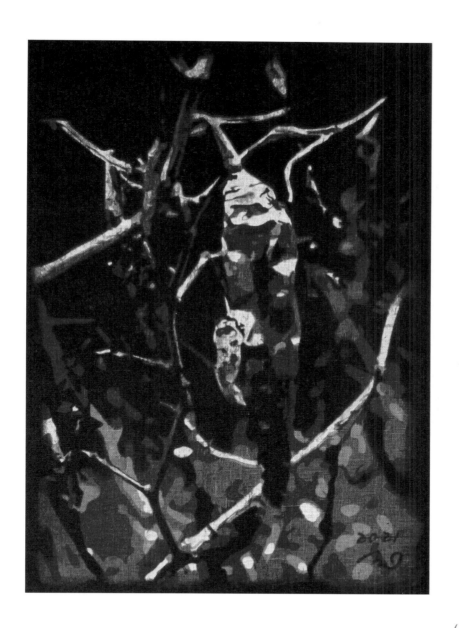

(400 X 550)

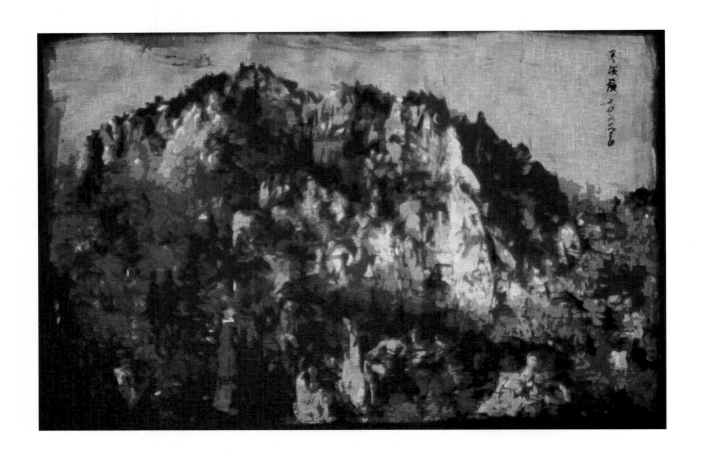

(900 X 600)

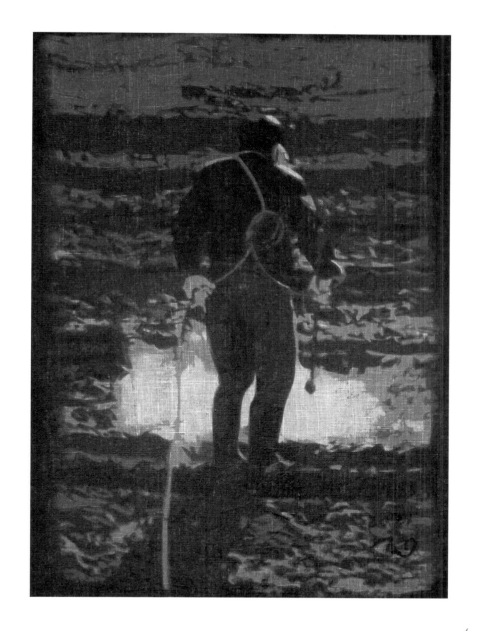

(400 X 550)

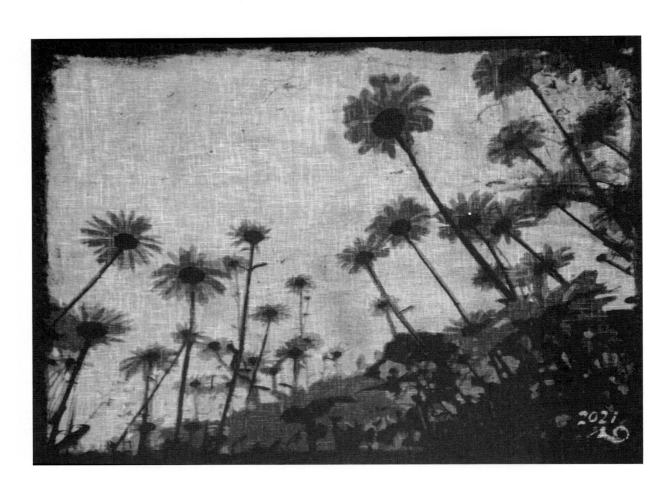

(600 X 450)

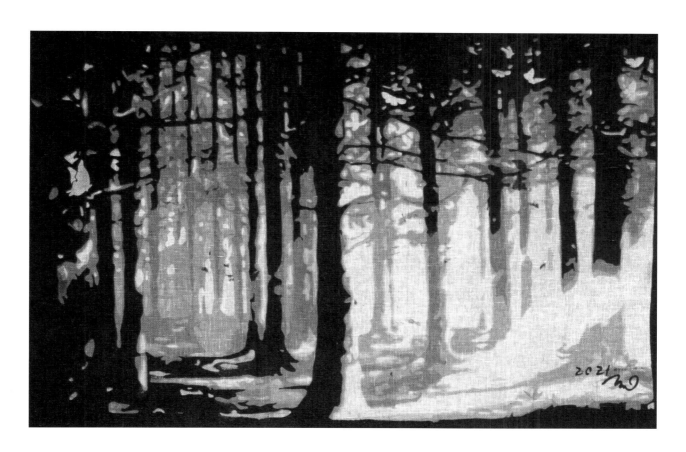

(750 X 500)

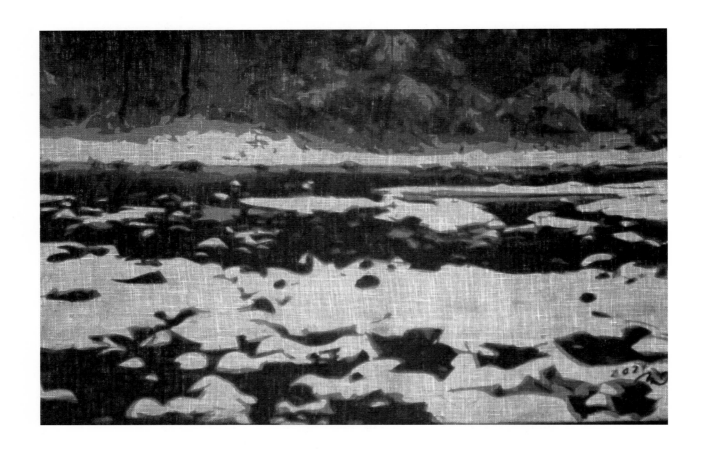

(550 X 400)

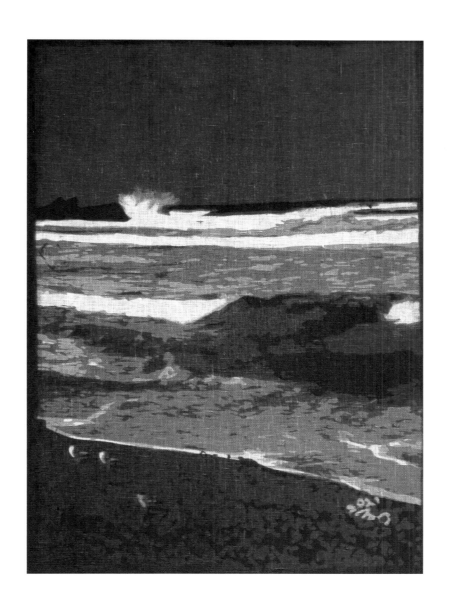

(400 X 580)

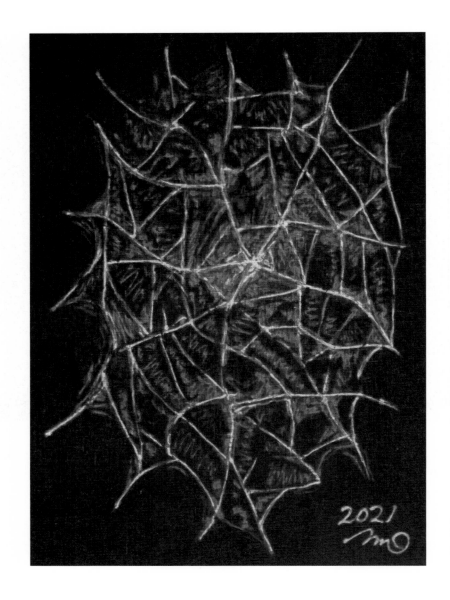

(400 X 580)

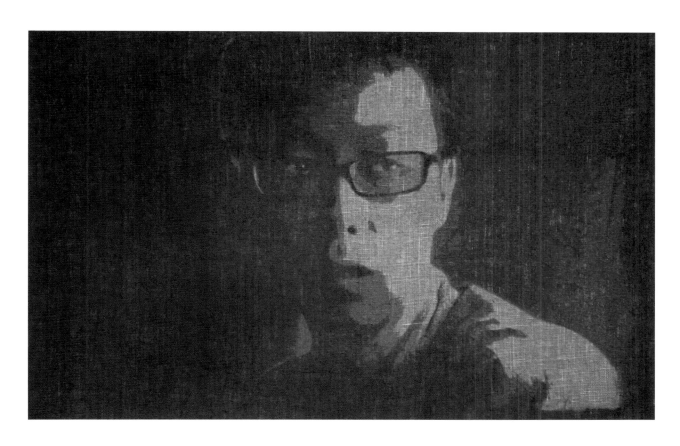

(450 X 300)

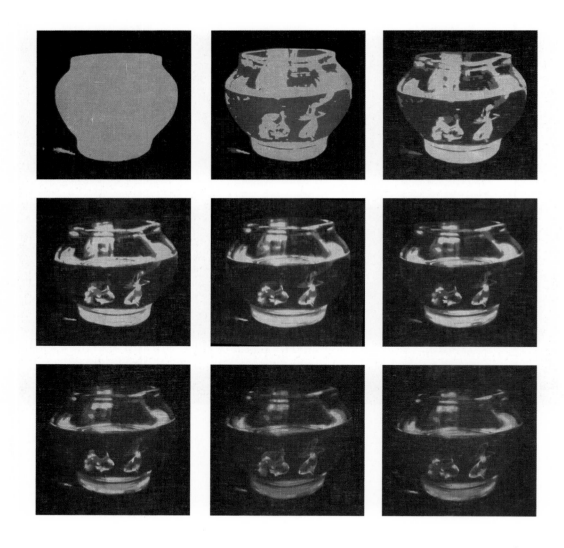

(300 X 300)

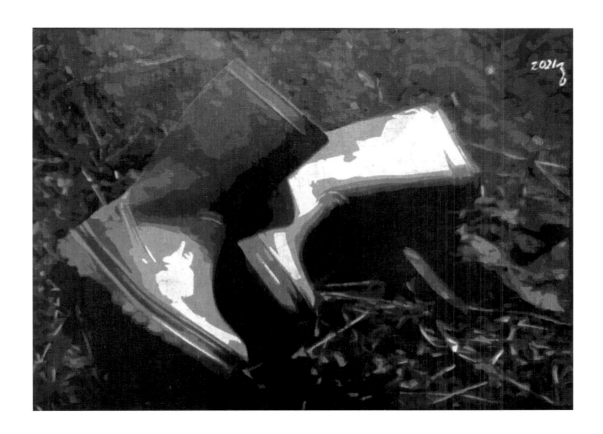

(600 X 450)

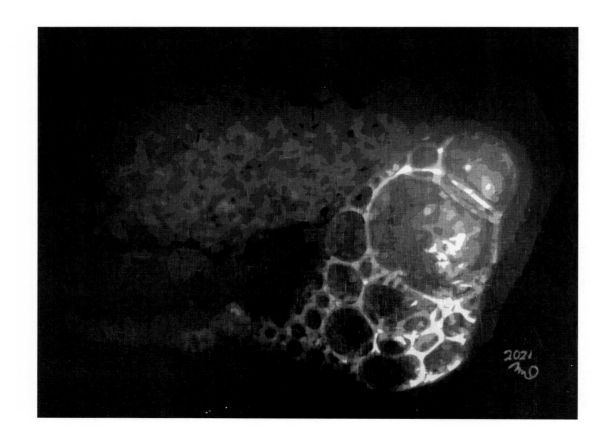

(600 X 450)

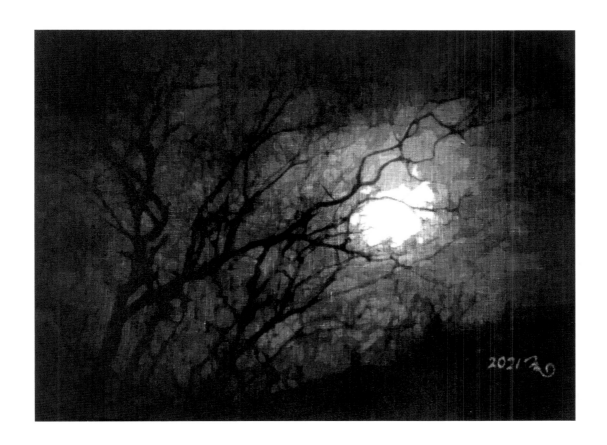

(600 X 450)

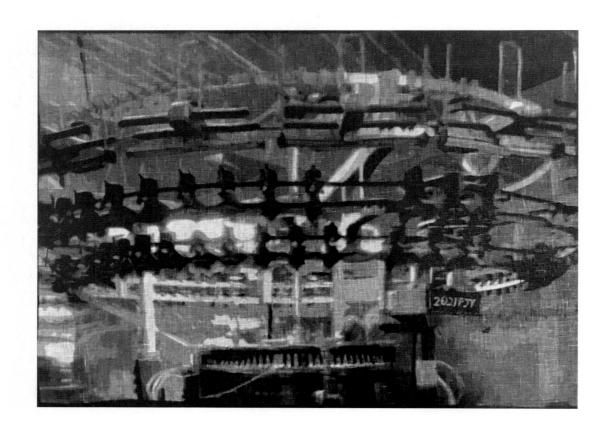

(600 X 450)

수련 도안 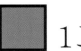 1도

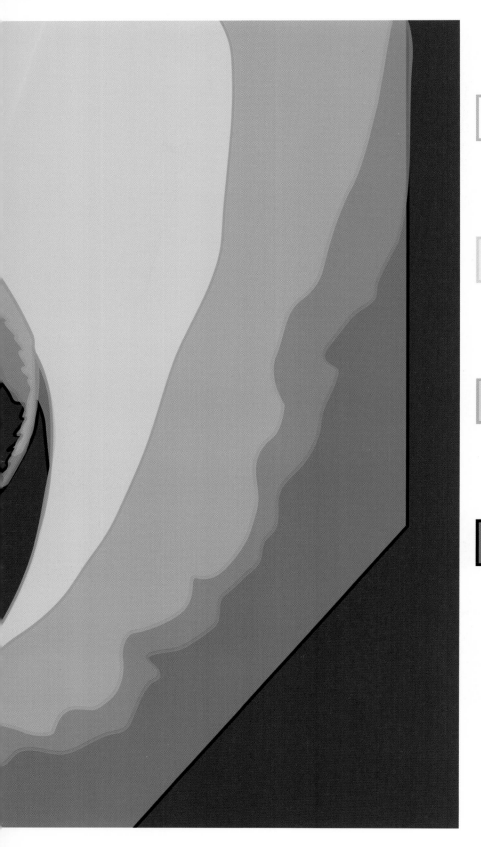

사과 도안

1도 2도 3도 4도

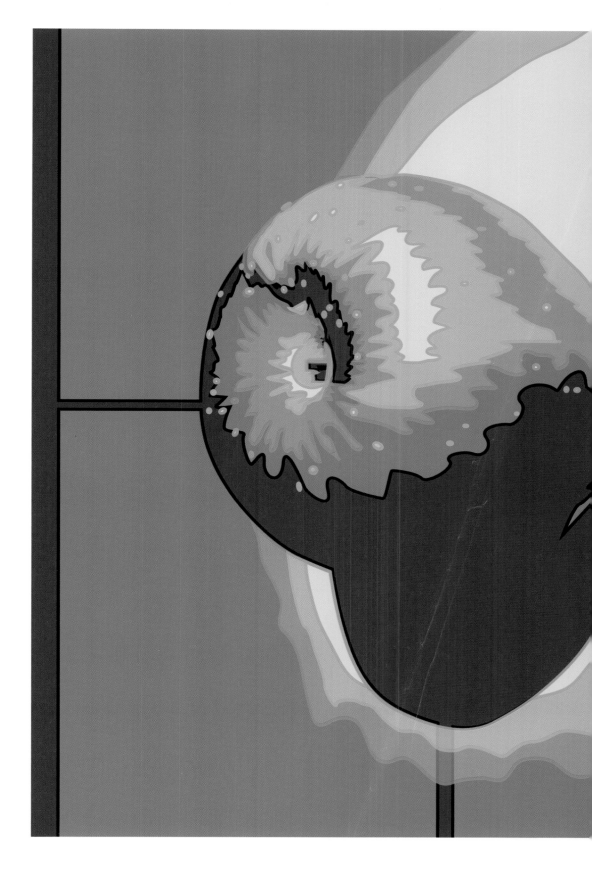

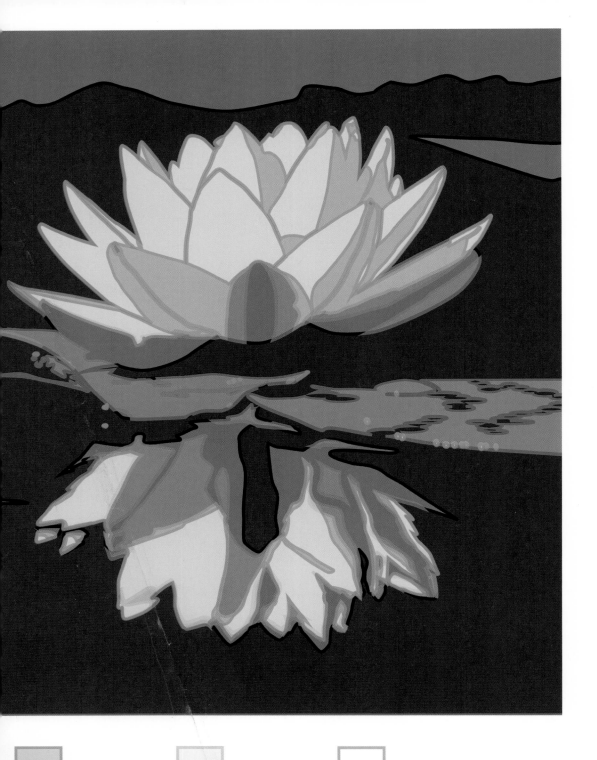

2도 3도 4도